中国法书小品集萃

南宋

6

刘永建 主编

浙江人民美术出版社

U0143740

目录

赵构　付岳飞手札　纵三十六点七厘米　横六十一点五厘米

【释文】卿盛秋之际提兵按边风／霜已寒征驭良苦如是别／有事宜可密奏来朝廷以／淮西军叛之后每加过虑

卿盛秋之际提兵按边风
霜已寒征驭良苦如是别
有事宜可密奏来朝廷
淮西军叛之后每加过虑

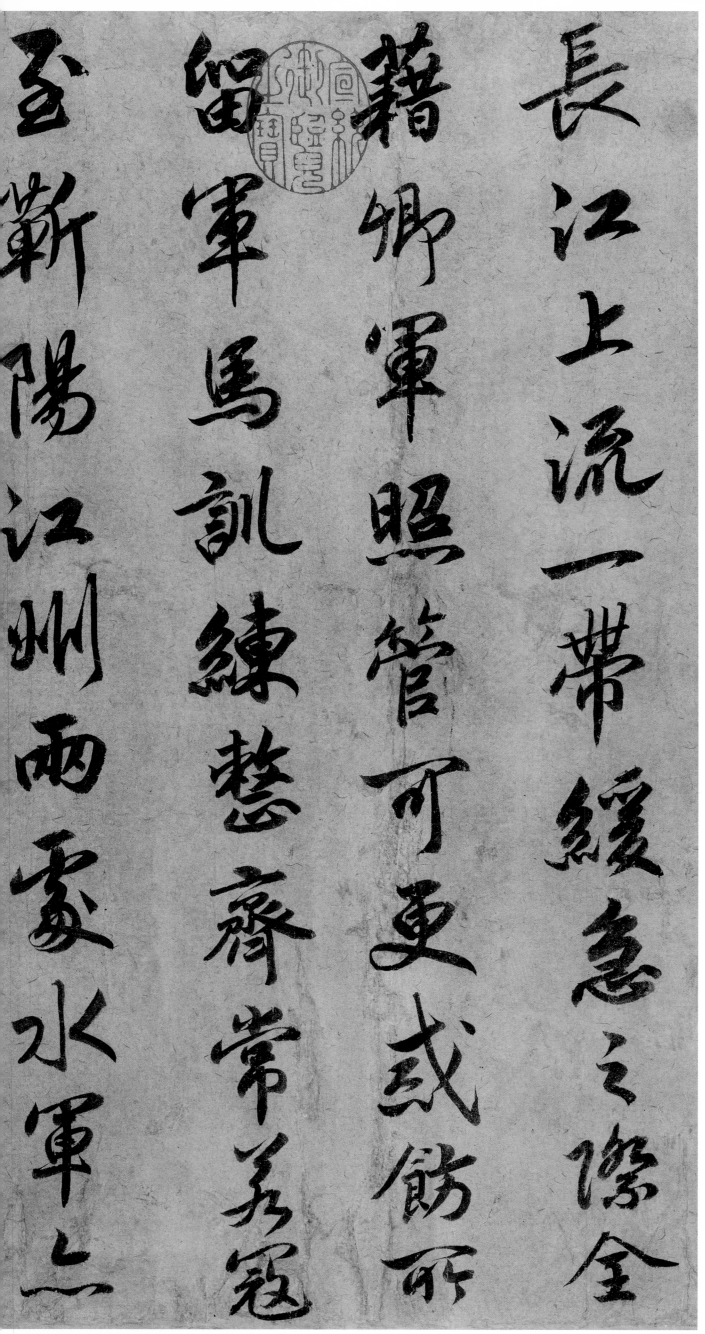

長江上流一帶緩急之際全

籍卿軍照管可更戒歛所

留軍馬訓練整齊常若寇

至蘄陽江州兩處水軍之

长江上流一带缓急之际全一藉卿军照管可更感饬所一留军马训练整齐常若寇一至蕲阳江州两处水军亦一宜遣发以防意外如卿体一国岂待多言一付岳飞

宜遣發以防意外如卿體

國鑒待多云

飛白精忠早賜
橅霜寒又厪上
流師本來原是
腹心許十二金牌
竟莫為　丙子春
乾隆御題

付岳飛

丙

赵构 题会昌九老图卷 尺寸不详

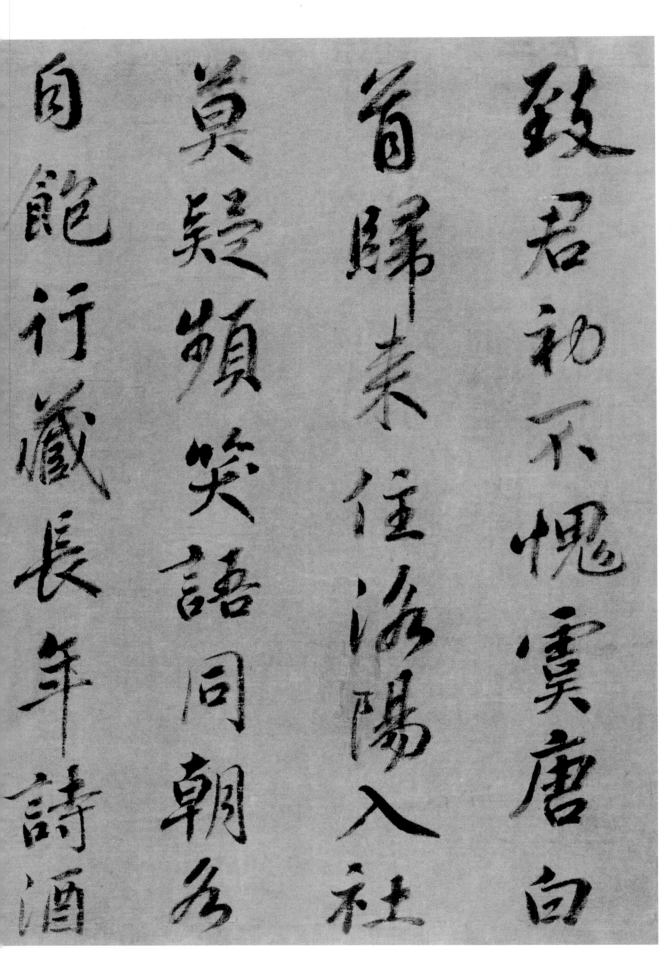

致君初不愧虞唐白
首归来住洛阳入社
莫疑频笑语同朝各
自饱行藏长年诗酒

【释文】致君初不愧虞唐白｜首归来住洛阳入社｜莫疑频笑语同朝各｜自饱行藏长年诗酒｜开三径永日琴书共｜一床进退得时真有｜道可怜谁复继余光

開三涇永日琴書共

一床進退得時真有

道可憐誰復繼餘光

郑望之　向过帖　纵三十四点三厘米　横四十七厘米

【释文】望之顿首再拜向过婺源｜山川草木大胜饶信间明｜日越芙蓉岭到新安江山｜气象反不如属县｜老兄前守雪川而来莅此邦｜想更觉寂寞及得｜来书山罅中作｜遨头亦｜足自乐乃知｜贤者安于所遇无往不乐适宏｜父在坐
同为绝倒然仁闻｜召节入辅｜中兴岂久遨于山罅者邪｜望之再拜

未書山龍中作一遂頭居

旦自樂乃等

賢業安排而遇無往不樂直究

父在生同常危倒升舒閑

足即入輔

中興此久遂形山龍赤鄉

望之頓首

光世
咨目顿首启上
知府侍郎台座即辰秋思浸肃伏惟
抚字之暇
神赞
忠嘉
台候动止万福
光世
驻军淮右未缘

刘光世　即辰帖　纵三十三点五厘米　横四十三点二厘米
【释文】光世咨目顿首启上｜知府侍郎台座即辰秋思浸肃伏惟｜抚字之暇｜神赞｜忠嘉｜台候动止万福光世驻军淮右未缘｜詹晤伏冀｜惠时｜为国保啬前膺｜异拜不宣｜知府侍郎台座｜光世咨目顿首启上

誉瞻伏冀

惠特

為國保書前翰

祟祥而宣

知府　侍郎　台座

光世　洛目頓首啟上

史浩　霜天劲凛札子　纵二十九点二厘米　横三十六点七厘米

【释文】浩伏以霜天劲凛恭惟／观使大观文丞相珍馆靖夷／神明扶祐／钧候动止万福浩衰老请挂冠已荷／圣恩垂允而叨冒过分实不遑宁自非畴昔／吹奖有素何以得之感佩殆不容言未由／面谢临风／悯然尚几惠时倍万／保厚以迟／再入之宠不任恳恳之剧／右谨具／呈／太保保宁军节度使魏国公致仕史浩札子

聖恩垂允而叨冒過分實不遑寧自非疇昔

吹獎有素何以得之感佩殆不容言未由

鈞候動止萬福　浩衰老請掛冠已荷

神明扶祐

觀使大觀文丞相珍館靖夷

浩伏以霜天勁凛恭惟

十七

一〇

西謝臨風恨并尚冀惠時倍萬

保厚以遲

再入之寵不任麛麛之懇

右謹具

呈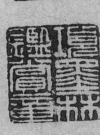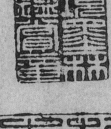

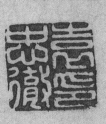

太保保寧軍節度使魏國公致仕史

浩劉子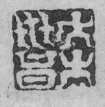

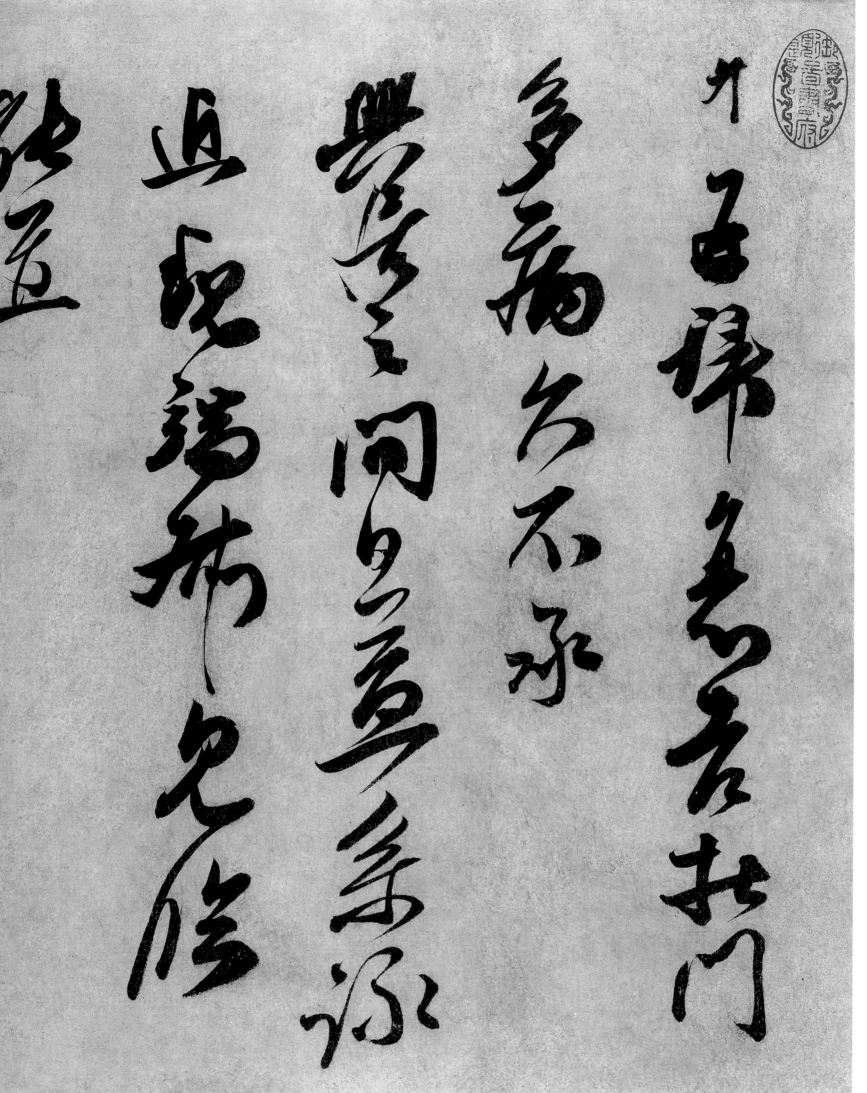

王升　衰老帖　纵三十厘米　横四十七点四厘米

【释文】升再拜衰老杜门 ｜多病久不承 ｜兴居之间日益系咏 ｜近魏端叔见临 ｜能道 ｜动止之详用以为慰 ｜累蒙 ｜见许 ｜过弊圃竟不闻 ｜足音因出切幸 ｜迂临至叩至叩升再拜

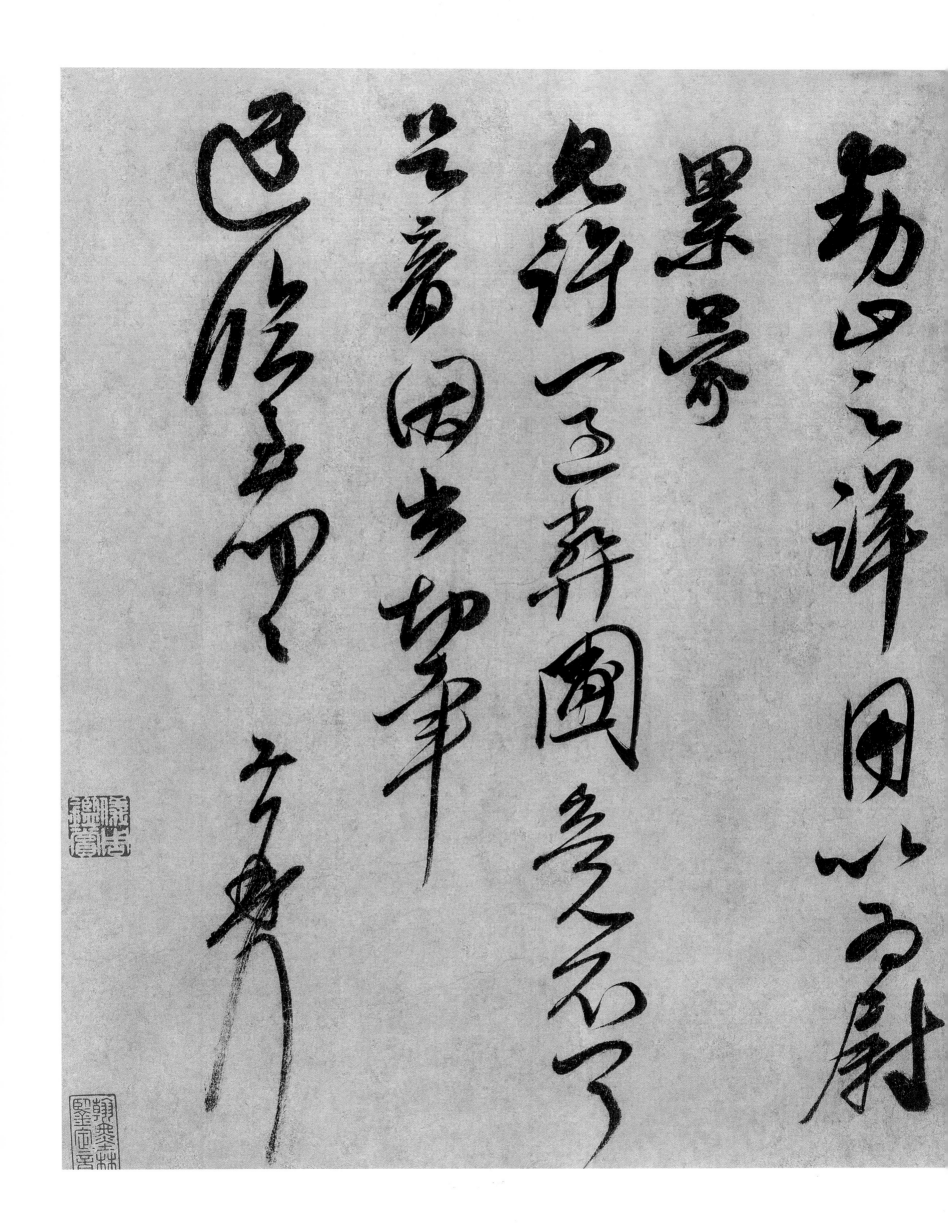

劫之詳因以尉

累旬

兒輩一一舞圖多之忍了

之意因出切事

巴臨一而立奔

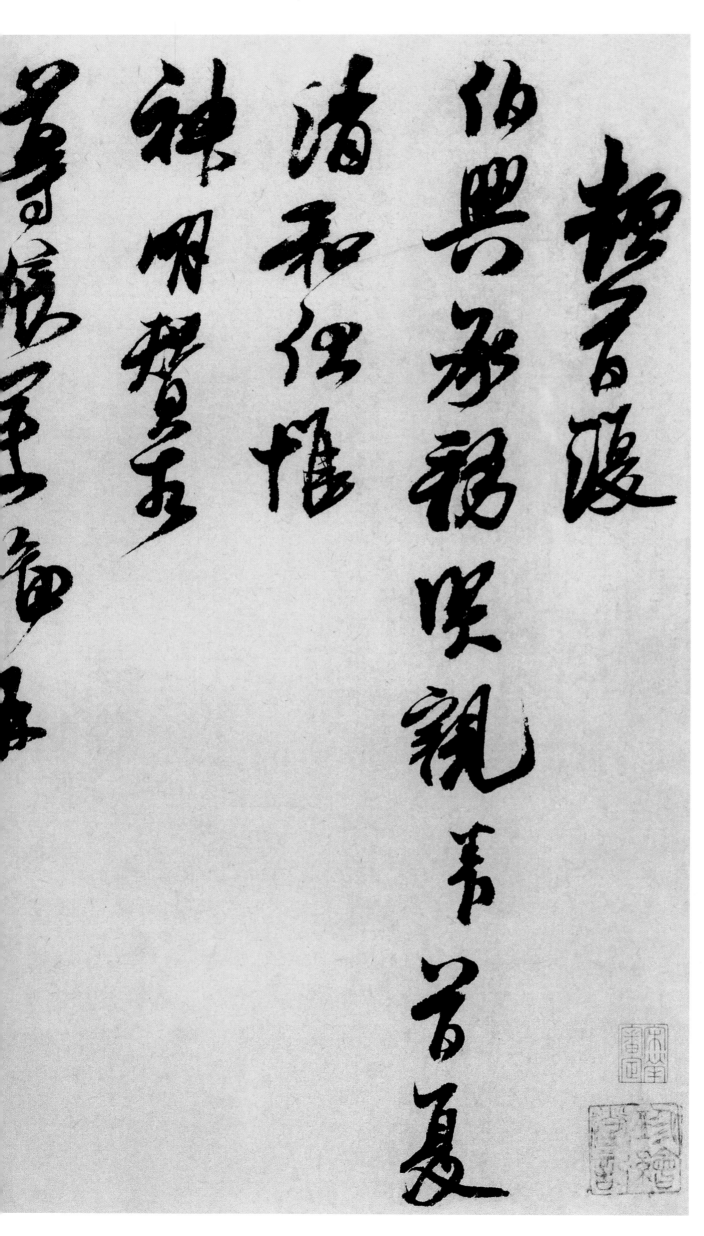

王升 首夏帖 纵三十二点二厘米 横三十八点一厘米

【释文】顿首复／伯兴承务贤亲坐下首夏／清和伏惟／神明赞相／尊候万福再／会未期伏几／相时保重谨复启不宣升／顿首上／伯兴承务贤亲坐下

會未論但我
出時保重萬萬
萬萬自適復甄不空
故興不須變觀市
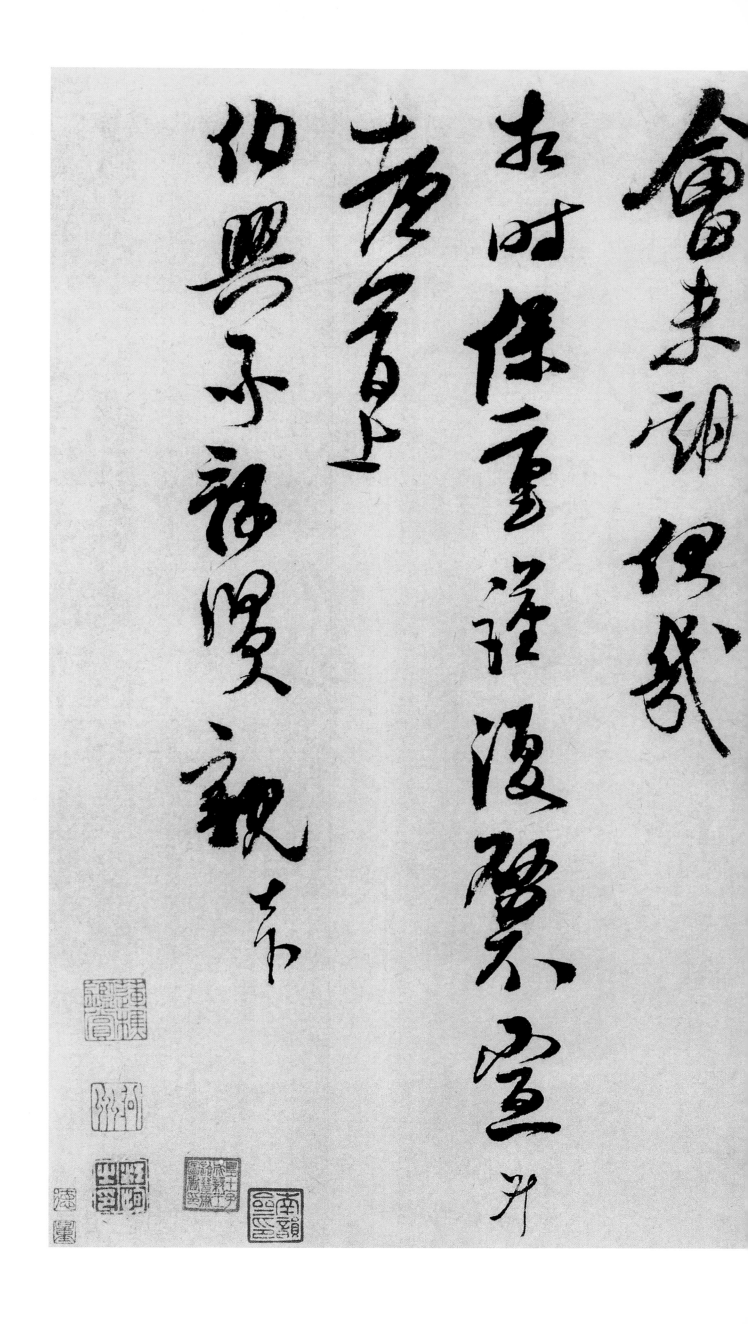

王份　致钦止司勋贤友　纵二十九点七厘米　横三十七点三厘米

【释文】份顿首启比辰薄寒伏惟／尊履蒙福自抵／辇毂日困多事既已视职／复未获遂趋谒第有瞻／驰之勤旦晏当卜祗诣姑／奉状／起居不宣份再拜上／钦止司勋贤友执事

起居不宣

欽山司勳賢友執事

伻

妾拜上

杜良臣　致忠吾新恩中除贤弟　纵二十五点七厘米　横三十六点三厘米

【释文】良臣连日荷｜勤顾老亲昨日暑中令阁嫂嫂仍｜劳远出尤感尤感专介至｜询问医者盖犹未至也妈妈今日却｜已不甚热然不敢投药且吃粥糜｜今日且不劳｜见过候柴医｜却相闻同商议｜投药欲得中兴登科记最后｜一册检朝贵家讳发札子幸即｜检付去仆一示余容｜面对以究草草希｜友亮良臣启｜忠吾新恩中除贤弟

淮俟罪机廷札子

淮俟罪机廷每惭无补
上恩过厚延置政涂
黽免莫从凤
夜震惧曲承
雅眷首遗

王淮　俟罪机廷札子　纵三十一点六厘米　横四十四点三厘米

【释文】淮俟罪机廷每惭无补／上恩过厚延置政涂恩免莫从凤／夜震惧曲承／雅眷首遗／庆缄感服之私非笔舌所能既尚幸／台照／右谨具／呈／中大夫参知政事王淮札子

慶緒感服之私非筆舌而能既尚事

合賍

右謹具

呈

中大夫參知政事王淮劄子

谢谔　呈益夫宣教札子　纵二十八点九厘米　横四十八点五厘米

【释文】谔昨日承／垂访倾耳／剀切之谈／执事如有遇其魏郑公陆宣公之／流亚平更冀／日究时用不患无／特达之知也拙句漫资／一笑区区尚容／面详／右谨具／呈／益夫宣教旧友／三月司朝散／郎试右谏议大夫谢谔札子

谔　昨日承

垂访倾耳

剀切之谈

执事如有遇其魏郑公陆宣公之

流亚平更冀

日究时用不患无

韩元吉　致司马朝议　纵三十一点八厘米　横三十一点四厘米

【释文】元吉顿首上覆伏奉／手教欣审晴寒／台候万福朋樽竹萌拜／贶珍感但颇倒置愧甚节中可／见临少款否书匣偶无之寻即为人觅／去也它须／面庆匆匆不宣元吉顿首上覆／司马朝议二兄台坐

見憶力謁否　書畫俱可尋即為人覓

去老官頭

面慶旬不宣　　元書　頗有上二慶

司馬朝議　元老

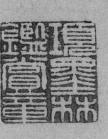

张九成　慈溪已还旧寓尺牍

纵三十二点一厘米　横四十八点四厘米

【释文】九成再拜慈溪已还旧寓今日遣书去／问讯矣此会稽邹签来报当不虚也／务德向罘空祠之俸不知阙期远近如／何每念之令人不安近日此间得雨颇济／旱涸不知海盐如何区区万端非／面莫叙瞻渴瞻渴九成再拜

何卒御人々御安心可申上候　雨期

早々御帰り海路此行程も無滞

御無事御帰帆候

大阪舟程

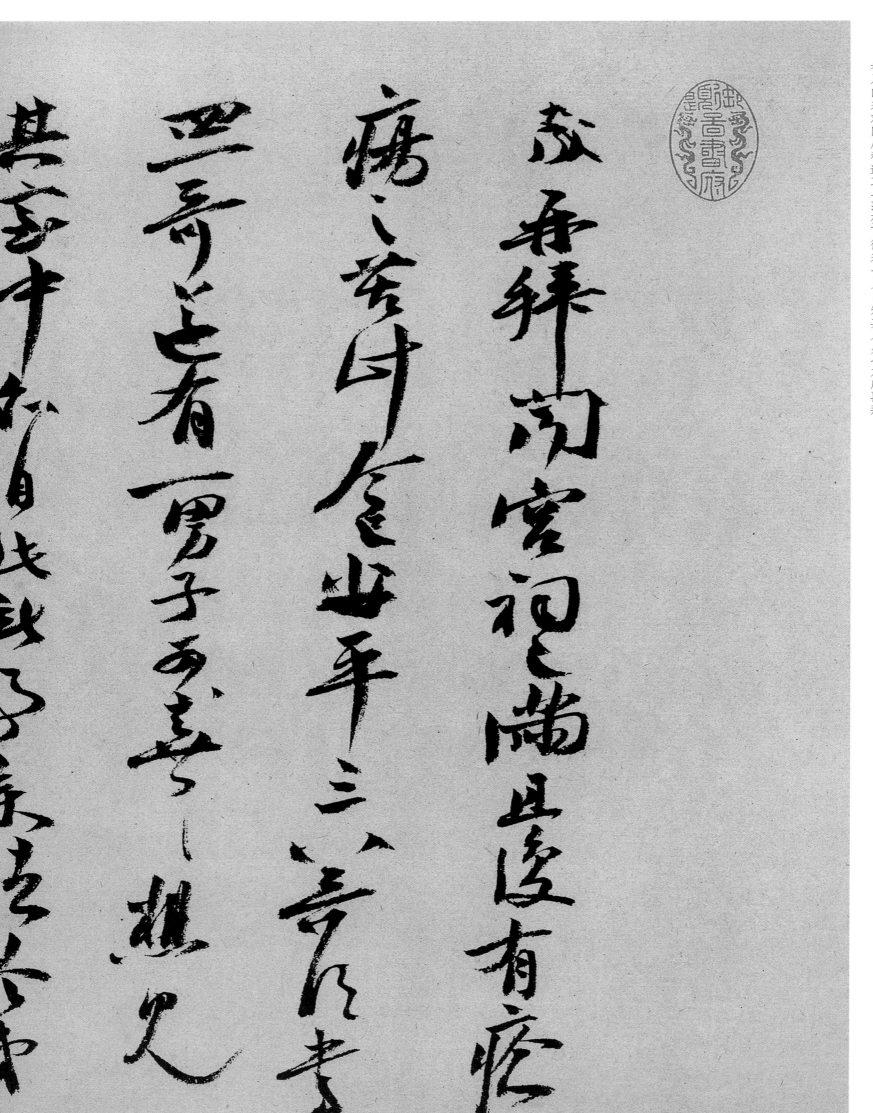

张九成　官祠帖　纵三十点一厘米　横四十八点三厘米

【释文】九成再拜闻官祠已满且复有疮｜疡之苦计令已安平三｜八哥得书｜四一哥遂有｜一男子可喜可喜想见｜其室中亦自此无事矣诸令弟｜读书不辍尤用慰怿范兰止以武｜举得官不闻其能文也去岁能｜赋

者乃向来对门居程逖耳｜范亦可往来｜一见自知其人矣｜九成再拜

諸不復撫尤月出澤峰花蘭以袋
筆仕發石向其能之也十歲能
賦其乃留柔甚內庄程遊下
荒物了雜美一頁自之甚人矣
歲舟川

张浚　远辱手翰尺牍　纵三十一点一厘米　横四十五厘米

【释文】浚再启远辱｜手翰良佩｜勤厚治郡无补丐祠蒙｜允荷｜上厚恩锡以｜异数方具牢辞未知所报｜行李已出城谋为湖湘寓居｜之计｜笔腊为况至感至感益远｜会集唯祈｜加卫浚再启

浚

再啓遠辱

手拾良佩

勤厚治郡無補丐祠蒙

允荷

上厚恩錫以

異數方具牢辭未知所報

行李已出城謀為湖湘寓居
之計
筆補為況玉、咸、盖遠
會集唯祈
加衛沐再啓

山上 下均休

行之辱书勤甚偶冗未及报 须向日千文更好事者持去久 相贺卯两书尽十哥十一哥 西学少长茂有可观者六嫂

扬无咎 仙药上下均休尺牍 纵二十六点八厘米 横三十点八厘米

【释文】仙药上下均休 行之辱书勤甚偶冗未及报 须向日千文为好事者持去久 久相见当为书也十哥十一哥 为学必长茂有可观者六嫂 一房闻移出何宅是否知向来 新盖厅事 极雄丽旦夕 归愿假馆三数日如何 无咎再拜

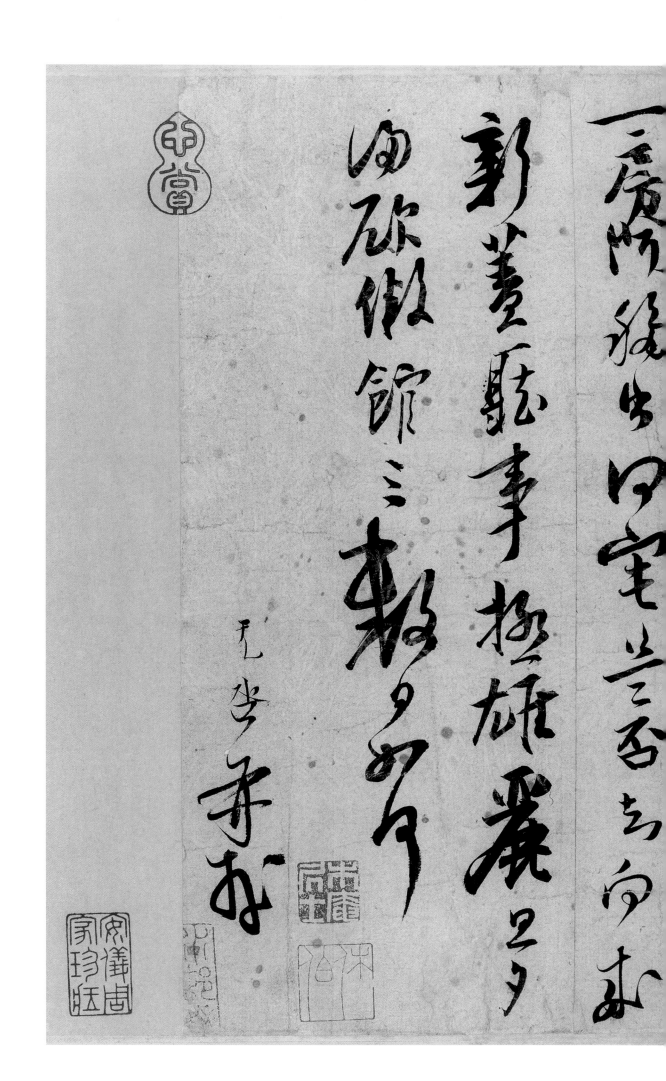

朱敦儒　别后尘劳尺牍　纵三十一点三厘米　横四十三点一厘米

【释文】敦儒再拜别后尘劳都不果寓／书亦寂不蒙／寄声弟勤尚想比日想／诸况安适向者李西台书久尘／文府乞／付示久不见此书日夜梦想告／密封付此兵回也必／不以煎迫为罪愧悚愧悚偶作／书多不能观缕／何日得相从于／黄岗怀玉间临书神驰／敦儒再拜

密付生
不以直追為帰
書多以茶舫語竹
貴崗悕恕問脩書
呢来し偶佳
柏陰于
仲勒

胡沂　致寿翁节推尺牍　纵二十九点三厘米　横四十七点二厘米

【释文】沂顿首奉／手毕欣承初暑／起居佳定即得／小款他留／面言／六嫂郎娘安胜不悉沂再拜／寿翁节推六哥

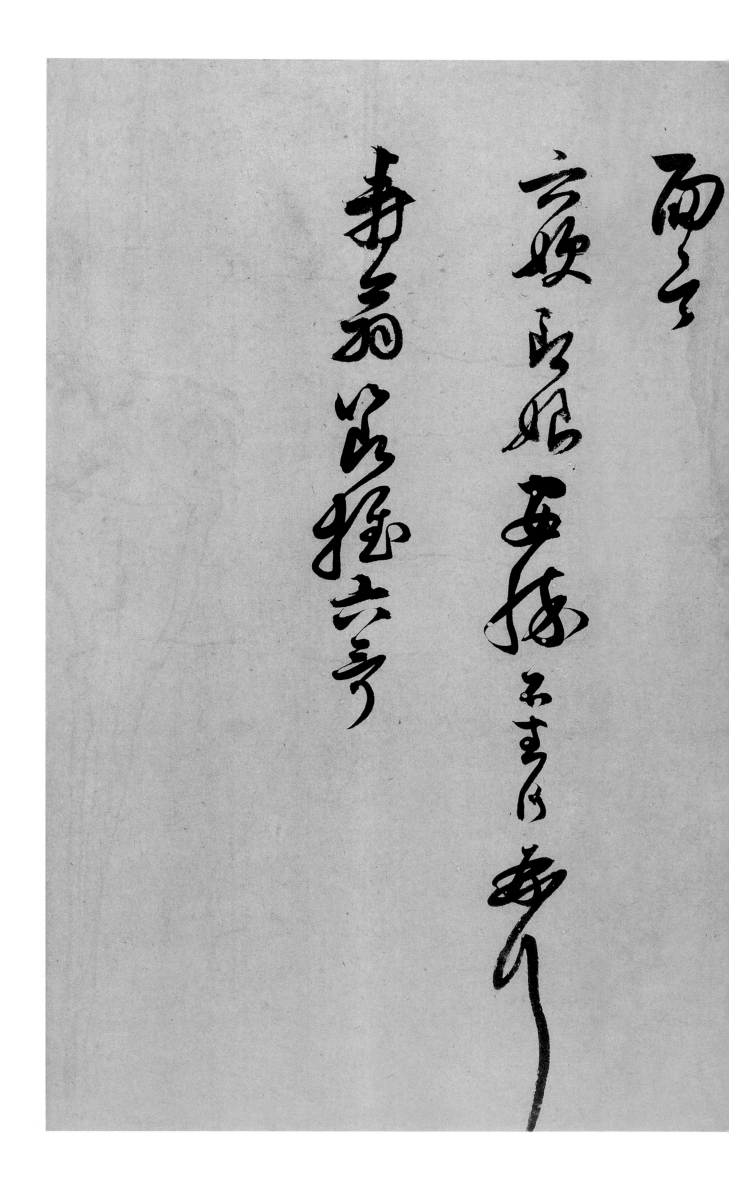

說

垂喻頓首再啟

錦里園亭諸榜何其盛也悉

如尺度寫納告

侍次為稟呈弟愧弱翰不稱爾

謝傅方且為蒼生而起

裴公詎容從綠野之遊乎非次

吴说 垂喻帖 纵三十点二厘米 横四十四点六厘米

【释文】说顿首再启｜垂喻｜锦里园亭诸榜何其盛也悉｜如尺度写纳告｜侍次为禀呈弟愧弱翰不称尔｜谢傅方且为苍生而起｜裴公讵容从绿野之游乎非次｜不敢数拜问楗亦告｜侍旁为致下悃昨｜中丞初｜除拜日尝致贺启一通｜不敢使人代乃其自制｜吾友试一取观之亦可以见其｜新向之意也说顿首再启

不東　祥招　檀六告

侍窮為致下絪昨

中丞初除襟日嘗致賀啓一通

不敢使人代乃其自製

吾友試一取觀之亦可以見其

靳向之意也　說

槓昌冊□

大哥监税连功贤甥老当
私门若祐小勇以去年十月
廿三复于广州官所悲伤
深均何以堪之平日见其欲
啕畜人谓宜享寿以承门户
同期弃我而先追惟痛极
言想闲之想忘哀悼切
寺下辞不可以具同

吴说　大哥帖　纵二十八点四厘米　横五十三点二厘米

【释文】说手咨／大哥监税迪功贤甥老舅／私门薄祜小舅以去年十月／廿三日没于广州官所悲伤／深切何以堪之平日见其饮／啖兼人谓宜享寿以承门户／何期弃我而先追恨痛极／吾甥闻之想亦哀悼即日／侍下体候何似想同／大嫂爱女均休舅到此逾／半岁回望浙乡邈在三千／里外怀归之心昼想夜梦以／悲恼多病力丐退闲未得／遂请若得之即归浙也／吾甥赴官定在几时果成／此行否六十哥赴官可以言／曲折兹不多云余希／慎疾自爱七月廿五日说手咨

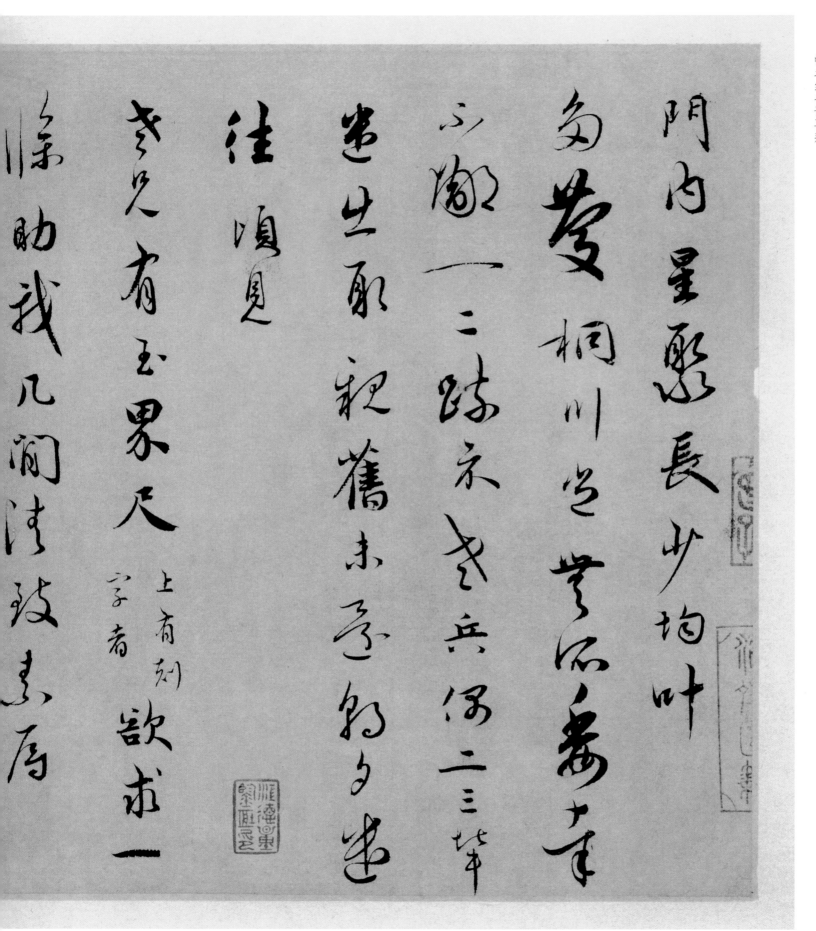

吴说 门内星聚帖 纵二十五厘米 横四十五点四厘米

【释文】门内星聚长少均叶｜多庆桐川岂无所委奉｜不鄙｜二疏示老兵偶二三辈｜遣出取亲旧未还朝夕遣｜往顷见｜老兄有玉界尺上有刻字者欲求｜一条助我几间清致｜素辱｜眷予深想不我靳尝求｜一物｜为报顷在括苍赏作｜诗欲丐辍此物其卒章云磊落｜贤公子宁求善价洁朝｜夕捡寻录寄适在｜报恩办道场上状崖略且｜践不重｜幅之约也说再拜

舊于海想不我靳学求一把

而郡頃立接吝荒化討鄖

句檢此物其一章章云石磊磊

賢以子寧求以便沽卸

夕檢君錄寧壽之查

訐恩辭必堝上求崖瀝旦

賤不堇帖之狗地　記

再拜

阁中令人

髃涉多福

大婆、康健

肉立児如紫孫

趍居大児子湛去秋當

堂除中岳仲冬

郎娘一均慶

家中流人並付

吴说 阁中帖 纵二十八点九厘米 横四十七点四厘米

【释文】阁中令人／体候多福郎娘／均庆／大婆婆康健家中诸人并附／问意儿女辈拜／起居大儿子瑊去秋蒙／堂除中岳仲冬欲挈其妇来／归适寒甚妇翁挽留之今再遣／人往取当可来也因遣问／意儿女辈拜／大婆婆康健家中诸人并附／问意儿女辈拜／谩以松阳／日柿百枚将意浙东以为贵而／今岁难得真千里鹅毛之赠／也可愧可愧说上问／括苍有所／需委不外不外

今佳郁堂の手如因書而漾以松陽

日柿石枚將之淅東以而貴句

夕歲朝日出手軍鱸毛之贈

山可怩卜を上門

擂蒼有石

寫安石右

说

下车既久凡百当就绪物谓

便于

迎养为况必甚适

来喻云二何至是耶

别纸镌委已为求得但须开

年始可刻奏可

顿首再启

吴说 下车帖 纵二十九点五厘米 横三十九点六厘米

【释文】说顿首再启｜下车既久凡百当就绪初谓｜便于｜迎养为况必甚适｜来喻云何至是耶｜别纸镌委已为求得但须开｜年始可刻奏耳说揭来｜鄱江亦粗安隐俸余鲜少｜坐食几尽未知所以为计｜此｜间虽物价廉平亦未免｜艰急投老首丘之念未遂眷｜想夜梦常往来于胸次也说｜顿首再启

四六

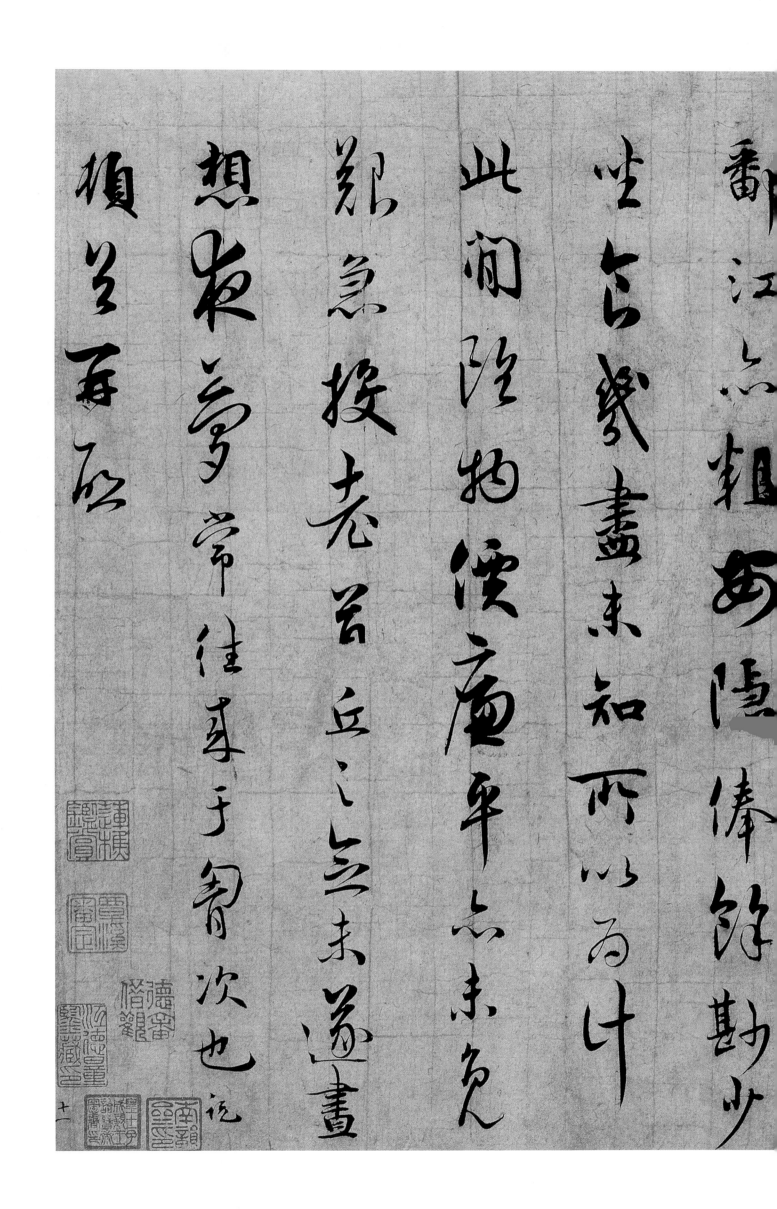

番江　　粗西陸條餘勘少

生言歲畫未知所以為什

此間陸物懷庵平六未免

郑怱投老當丘之三未遂畫

想東夢常住求于胥次也記

頃日每面

十

吴说 夏末帖 纵三十二点八厘米 横四十六点七厘米

【释文】说再拜说夏末被【命之初颇闻庙堂余论谓】老兄屡以【亲庭为言恐不日别有】改命九月初得提领海船张观察公裕【书云近准枢密院照札福建运判鲁【朝请侯起发海船齐足日躬亲管押于【提领海船司交割讫发赴【行在窍料必有【异数之宠近有士大夫自福唐来者皆言【使坐尚未承准此项旨挥不知今已被【受否奔进流离之余日迫沟壑仁俟【老兄新命庶几早就廪食以活孥累或【节从经由此邑得遂【迎见尤所慰幸说皇恐再拜

行在竊輒必有

異數之寵近有士大夫自福唐來有語言

使坐尚未承准此頃方擇不知今已被

受居寄游流離之餘日迫海壖行役

尤先新命廪食早就廪食以活妻孥成

節行經由此邑得遂

迎見尤所慰幸

況皇再拜

說

明善宗簿懿親侍史近兩

上狀一附弥大一送華亭

未知己門呈遂至此又辱

誨示承己達

川左感慰至信復伏惟

尊履申福宗寺職務清

吴说　致明善宗簿懿亲侍史尺牍　纵二十三点九厘米　横三十八点八厘米

【释文】说顿首上启｜明善宗簿懿亲侍史近两｜上状一附弥大一送华亭｜未知已得呈达否比又辱｜诲示承已达｜行在感慰兼至信复伏惟｜尊履申福宗寺职务清｜谅多娱暇正恐朝夕别有｜异数耳说碌碌不足数到｜官已半年更如许时通理当｜满预有填壑之忧正远冀｜宝炼冲粹不宣说顿首上启｜明善宗簿懿亲侍史
八月晦

簡諒多娛暇正旦輒夕別有
異數不悉陳不足數到
官毕年年更如許時通理堂
滿頗有塩室之憂正逮興
寶鍊沖粹不言已䖏、上座
朋善宗薄歡觀使史肖晤

吴说　二事帖　纵三十五点三厘米　横四十四点八厘米

皇恐再拜上覆前日匆匆請違

門下有二事失於

面稟殺牛之戒前輩為政急先務況

法禁甚嚴所當遵守而浙東諸州

使府特盛不但村落彌滿雖

府城通衢亦皆冨塞欹乞

【释文】说皇恐／再拜上覆前日匆匆请违／门下有二事失于／面禀杀牛之戒前辈为政急先务况／法禁甚严所当遵守而浙东诸州／使府特盛不但村落弥满虽／府城通衢亦皆富塞欲乞／大书板榜揭示禁赏罪名／仍镂板下／管下诸邑散印／遍及乡村不唯可以奉／法兼亦阴德不浅说有二／亲戚列在／部属敢以为献陈乃表甥向乃妻弟／非敢私请实为公举说近经由永康／县似闻楼枢府使臣及宣兵等请／受止是邑中逐旋那移不以时得若非／使府稍与应副必致阙事／于人情有

管下諸色散仃偏及鄉村不唯可以奉
法兼亦陰德不淺說有二親戚列在
郡屬敢以為獻陳乃表甥向乃妻弟
非敢私請實為以舉說近經由永康
縣似聞樓樞府使臣及宣兵導諸
受止是邑中逼迫移不以時得善非
使府稍與應副必致闕事於人情有

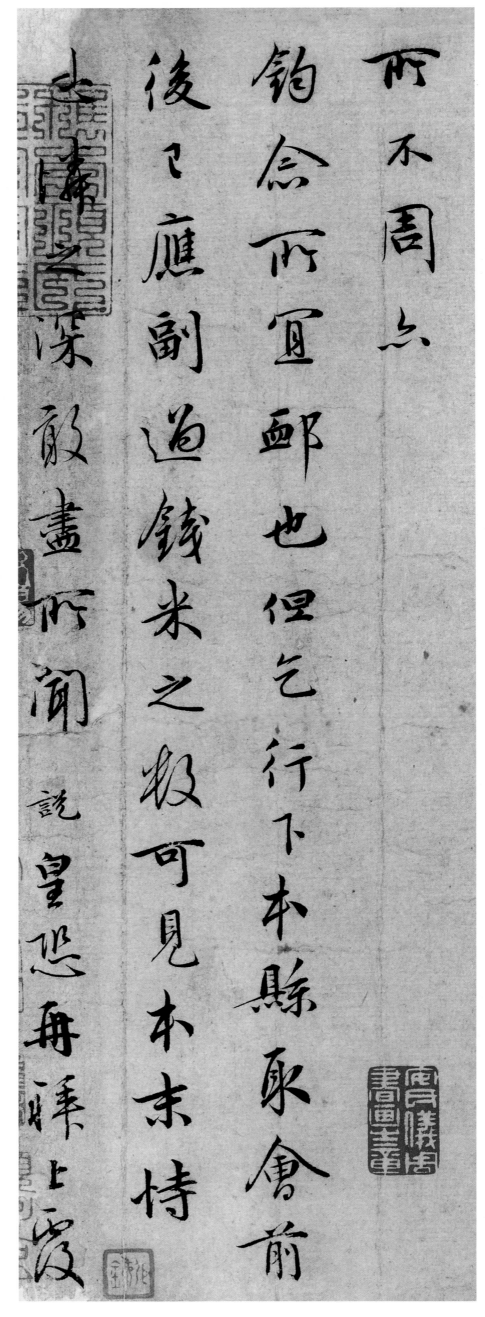

所不周点

钧念所宜邮也但乞行下本县取会前

后已应副过钱米之数可见本末情

深敢尽所闻

说皇恐再拜上覆

二哥怡然歛宜教三哥书人画图

侍旁多庆儿女一一慧茂儿母
儿妇诸孙悉附拜兴居及伸问
大哥时相闻但未能得一相聚为
二哥嫂匆匆未及别问
不足耳家讯见委适无便人今
附递以往邓守旧识能相周
旋否说欲趁寒食至墓下不出
此月下旬去此积年怀抱当俟
面见倾倒预以慰快说再启

吴说　二哥帖　纵二十八厘米　横三十二厘米
【释文】二哥监岳宣教二嫂孺人缅想／侍旁多庆儿女一一慧茂儿母／儿妇诸孙悉附拜／兴居及伸问二哥嫂匆匆未及别问／大哥时相闻但未能得一相聚为／不足耳家讯见委适无便人今／附递以往邓守旧识能相周／旋否说欲趁寒食至墓下不出／此月下旬去此积年怀抱当俟／面见倾倒预以慰快说再启

吴说　百姐恭人尺牍　纵二十九点五厘米　横三十八点五厘米

【释文】百姐恭人伏惟｜体候万福儿母暨儿女辈并附｜起居弟三儿妇一房与堂前老幼｜数人在德安府近遣人般取朝夕｜尽来官所盖两处凡百倍费耳｜大女子五七娘与汪婿俱来归宁汪｜婿欲营权局已｜津遣往京西漕司｜营之想须得一处六九求岳祠闻｜已得之后生未欲令出官且累资考｜耳弟二女子七十娘荷本路向漕来｜议为其家妇秋初欲言定庶去替｜不及半年免避亲但穷垒种种无一有｜妆奁未易办尔正远唯希｜将护二甥别遣讯说上问

百姐恭人伏惟

體候万福見毋隆見此輩盖付

起居弟三兒婦一房与堂前老幼

数人在德安府近遣人般取朝夕

盡来官所盖兩處凡百倍費耳

大女子五七娘与汪婿俱来歸寧汪

婿欲營垒尚已事……主京西曹司

當之想須以一廬〻九未岳祠簡

之得之後生末始之出官且累資考

了南二女子十娘菴本路向溥末

議為其家婦秋初始言定廣玄裔

不及半年免避親俱宿靈種吾

有糈蘆末易辦不正遠峽市

將護二場別建訊祇上問

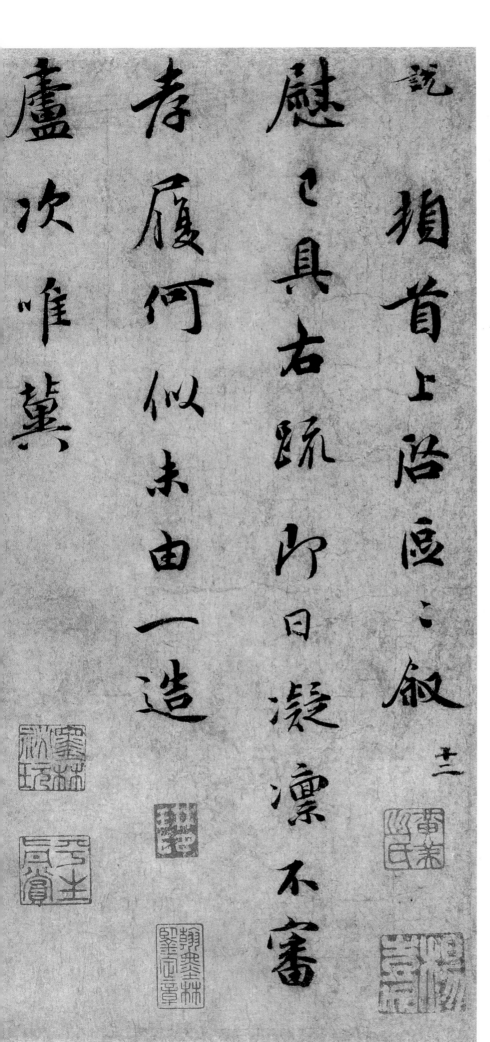

吴说　区区叙慰帖　纵二十七点四厘米　横二十九点一厘米

【释文】说顿首上启区区叙｜慰已具右疏即日凝凛不审｜孝履何似未由一造｜庐次惟冀｜节抑哀苦以承｜家世寄托之重不胜至望谨｜奉启不宣说顿首上启｜大孝宣教苫次

苏州哀苦以承

家世寄託之重不勝憂懼謹

奉啟不宣 記頓首上啟

大寺宣教苦次

吴说 奉教帖 纵二十八点四厘米 横三十九点五厘米

【释文】说顿首上启奉｜教伏审即｜日尊履申福说初意临行｜造别适闻亲翁已调官便欲｜赴恐过此有失时之恨不免｜于数日促行困悴中事旋｜营虽欲辍半日之隙不可得矣｜临发遣问以叙

怀抱也｜大参且欲泊报恩以便甘养｜邦人甚惜其遽鄙亦恨绍伊之｜去也蜡梅已折简付来介径｜取持纳方人事丛委上报｜率略不宣说顿首｜颖士提举宗丞老兄

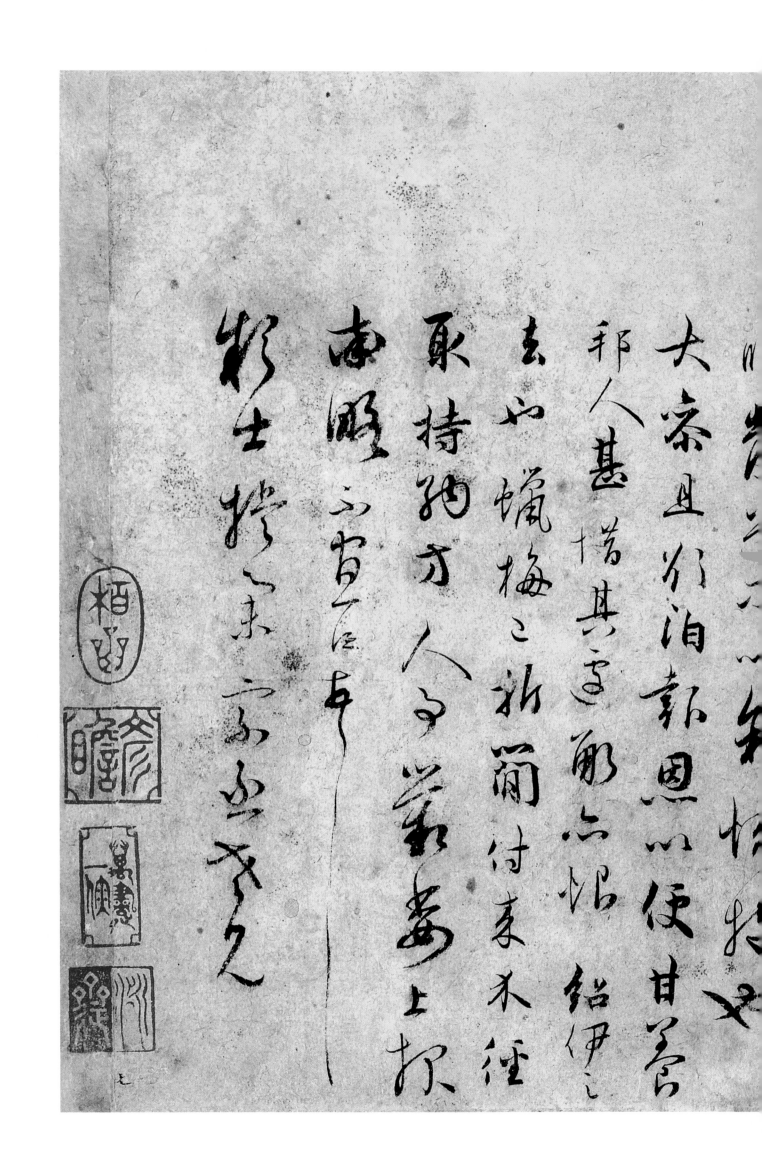

大宗且分泊郛恩以使甘菅
郛人甚惜其言郇六帖紹伊之
去也蠟梅之新罱付来未往
取持卲方人名菊菅上杯
南鴈云皆昼年
彩生捲耒米业之久

吴说 衰迟帖 纵三十点四厘米 横四十七点一厘米 六二

【释文】说顿首再拜说衰迟塞｜钝无足比数顷蒙｜造物存录假守四郡曾微寸效｜以副｜共理之寄比奉安丰之｜命旋膺盱眙之｜除岂所宜蒙诚为非据窃意使｜人不晚过界拜｜敕之日即刻登涂水陆兼行倍｜道疾驰自｜鄱阳句有三日抵所｜治偶宽数日趣办｜锡宴等事务幸不阙误唯是此｜地最为极边事责匪轻宜得敏｜手通材乃克有济而老退疏拙｜之人岂能胜任素荷｜眷予幸有以｜警诲而发药之是所望者说顿首｜再拜

忽疾驱自鄱阳旬有三而抵所

治保宽救不遑辨

錫宴等事务稽事不剿悟唯是此

地家为趋边守责匦轻宜同敕

手通林乃克有济而老还陈独

之人岂能胜任寄居

眷于莘有以

醫海而茂菜之是不望君论郊

再祥

吴说 庆门星聚帖 纵二十九点八厘米 横四十五厘米

【释文】说上问 庆门星聚伏惟 均协当诣 令嗣将仕侍下休裕匆匆 不及别状说近奉 诏旨访求晋唐真迹此间绝 难得止有唐人临兰亭一本 答以千缗省若更高古 许命以官且告 老兄出一只手 广为搜索亦 足吾军也 留意幸甚幸甚说再拜上问

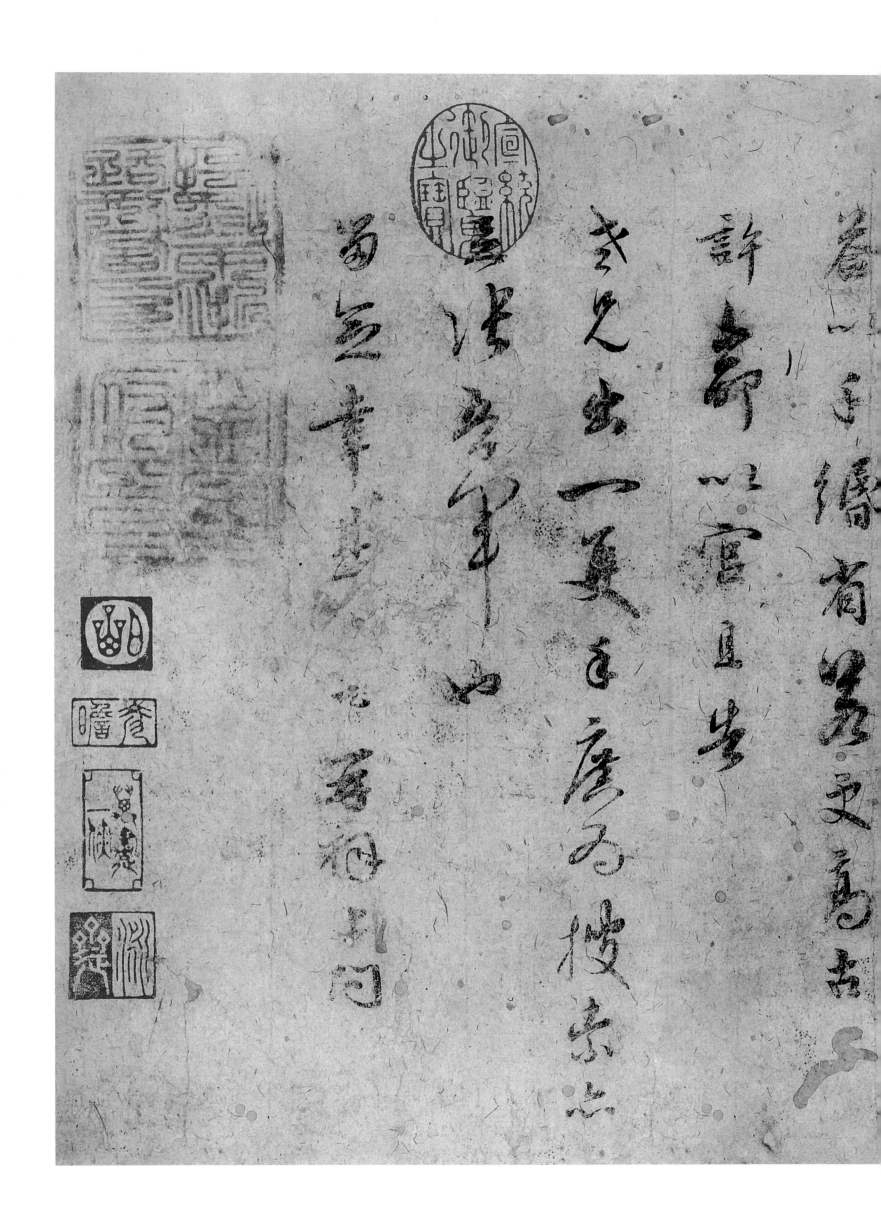

吴说 上问帖 纵二十八点四厘米 横三十九厘米

【释文】说上问｜堂上太宜人伏惟｜寿履康宁儿母妇孙并拜问诚｜三十姐孺人侍奉多庆骨肉辈一一｜伸意为别之久不忘思念五十五六十｜皆得相近种种极荷｜敦笃存顾多感多感｜郎娘均胜闻甚慧茂可喜可喜此有｜需干不外说上问｜说衰晚骤当冗剧｜触冒暑毒忽得血｜淋之疾楚苦良甚｜不逮亲染为愧

說上問

堂上太宜人伏惟

壽履康寧兒母婦孫並拜問誠

三十姐孺人侍奉多慶骨肉輩一

伸意為別之久不忘思念五十

皆得相近種種、極荷

敦篤存顧多感、

郎娘均勝聞甚慧茂、可喜、此有

霖潦不外 谻上问

记 衰晚驱驰劳冗剧

韬冒暑毒鱼门盂

淋之疲惫苦良甚

不遑观染为愧

吴说　致御带观察尺牍　纵二十九点八厘米　横四十一厘米

【释文】说顿首再拜昨晚特枉｜诲翰适赴食归已暮不即裁报｜皇恐皇恐阅夕不审｜台候何似｜宠速佩｜眷意之渥岂胜铭载区区并迟｜瞻叙适在它舍修致率略幸｜察不宣说顿首再拜｜御带观察尊亲侍史

说

顿首再拜昨晚特枉

诲翰适赴食归已暮不即裁报

皇恐闷夕不审

台候何似

宠速佩

陆游　致原伯知府判院　纵三十点五厘米　横四十八厘米

【释文】游惶恐再拜上启｜原伯知府判院老兄台座拜违｜言侍遂四阅月区区怀仰未尝去心即日秋清共惟｜典藩雍容｜神人相助｜台候万福游八月下旬方能到武昌道中劳费｜百端不自意达此惟时时展诵｜送行妙语用自开释耳当涂见报有｜禾兴之除今窃计奉｜版舆西来开府久矣不得为｜使君榱前客命也郑推官佳士当辱｜知遇向经由时｜府境颇苦潦后来不至病岁否｜伯共博士必已造朝久舟中日听小儿辈诵左氏｜博议殊叹仰也未由｜参观惟万万｜珍护即膺｜严近之拜不宣游惶恐再拜上启｜原伯知府判院老兄台座

七〇

府境久失不以为
知连佃往由时
樽前辱命也郑推官住世当厚

府境颓若溱涏来不玉二福寒辱
伯告村生为之志相久每中日触小兄峯诵右民

博议殊颇伊兴吉由
参观惟万之
拓设即旧
严远之拜不
宣麻悒正耳拜上斆

屈伯知府判院老兄左摩

陆游 致仲躬侍郎 纵三十一点七厘米 横五十四点四厘米

【释文】游顿首再拜上启／仲躬侍郎老兄台座拜违／言侍又复累月驰仰无俟顷忘顾以野／处穷僻距／京国不三驿邈如万里虽闻／号召登用皆不能以时修／庆惟有愧耳东人流殍满野今距麦／秋尚百日奈何如仆辈既／忧饿死又畏／剥劫日夜凛凛而霪雨复未止所谓麦又／已堕可忧境中矣朱元晦出衢婺未／还此公寝食在职事但恐儒生素非所／讲又钱粟有限事柄不颛亦未可责其／必能活此人也游去台评岁满尚两月／庙堂闻亦哀其穷然赋予至薄

利涉百日劳如僕輩见之重慨无又畏

剥劫日夜懔之而霆雨後未止而谓麦又

已陸可忧境中矣朱元晦生深未阁未

还此至慶食至縣事但以儒生素不雨

谋又钱粟有限事柄不颇二未乃贵臣

矣能法此人也法古意评章洒尚为月

郭主同亦衣其窮於賦亏玉二詩

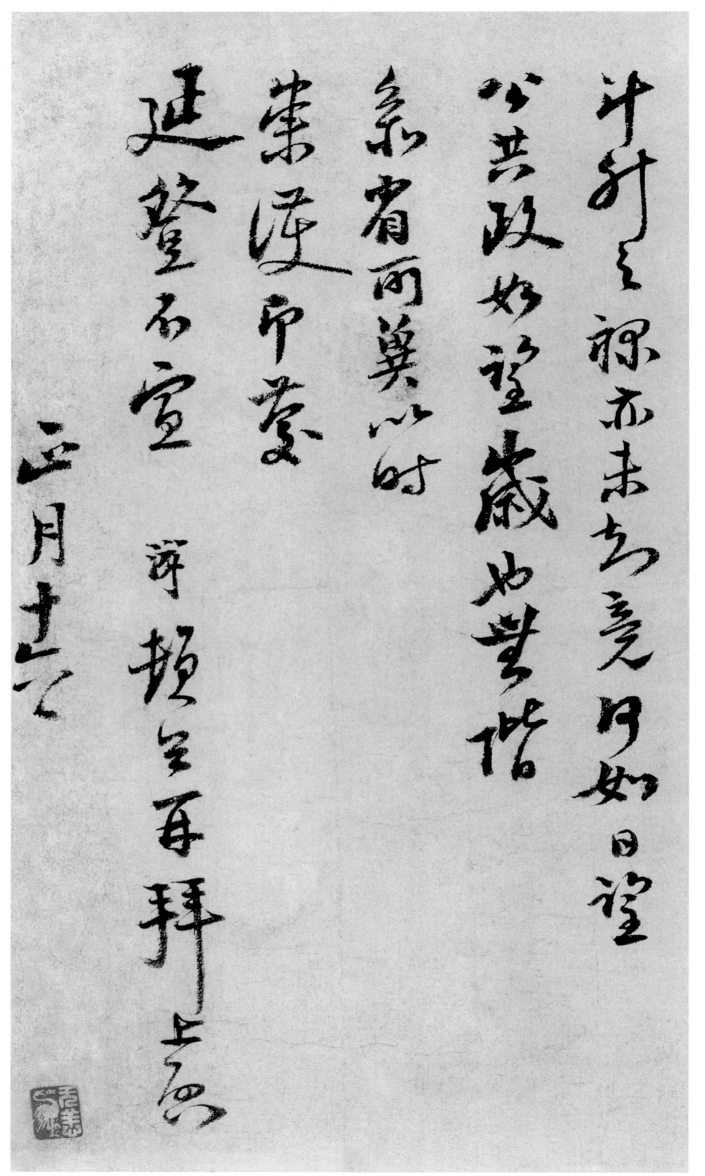

陆游　致朝议大夫权　前二幅纵三十三厘米　横二十九厘米　后二幅纵三十三厘米　横二十九点二厘米

【释文】游近者奏／记方以草率为愧专使奉／驰翰所以／劳问甚宠感激未易名也／暂还／展省此固／龙图文襟怀本趣／道中春寒不至／冲冒否

诏追度不远旬挟或已被／新渥矣／下谕旧贡院已为中丞蒋丈所先／新定驿舍见空闲或可备／憩泊已令扬洒矣它／委悉候／面请游蒙／赐香墨皆珍绝足为蓬户之光下情／感荷之至它候续上状次／右谨具／呈／朝请大夫权

诏追度不尽旬挟或已被

新渥矣

下谕旧贡院已为

新定驿舍见空闲或可备

憩泊已令扬洒矣它

委悉候

感荷之至信笔上快次

赐书墓此谨绝之为董户之先下情

六月望
呈

呈

轻诗太夫桂士荡如一去寄陆游劄子

游皇恐百拜上問

名閣

尊眷恭惟

均納殊祉

知監學士幸數承

教此嘗納職狀以見區區而

知監諭以職狀已溢員勢須小緩別換文

陆游　致台宏尊眷　尺寸不详

【释文】游皇恐百拜上问／台阁／尊眷恭惟／均纳殊祉／知监学士幸数承／教比尝纳职状以见区区而／知监谕以职状已溢员势须小缓别换文／字伏乞／台照游蒙／宠寄天花果药等仰戴／思念何有穷已新茶三十胯子鱼五十尾驰／献尘／渎死罪死罪建安有／委以／命为宠游皇恐百拜上覆

寵寄天花果藥荸仟戴

恩念何有窮已新茶三十胯子魚五十尾馳

霰塵

瀆无罪二二建安有

委以

命為二寵

萍白皇恐百拜上西廈

陆游 怀成都诗卷 纵三十四点六厘米 横八十二点四厘米

【释文】放翁五十犹豪纵锦城｜觉繁华梦竹叶春醪碧｜玉壶桃花骏马青丝鞚斗｜鸡南市各分朋射雉西郊｜常令中壮士臂立绿绦｜鹰佳人袍画金泥凤橡｜烛那知夜漏残银貂不管｜晨霜重｜梢红破海棠｜回数蕊香新早梅动酒

臀佳人袍画坐泥風

煙眠去策海殘銀貂不管

晨雲至一棺紅破海棠

回安樂無新早梅

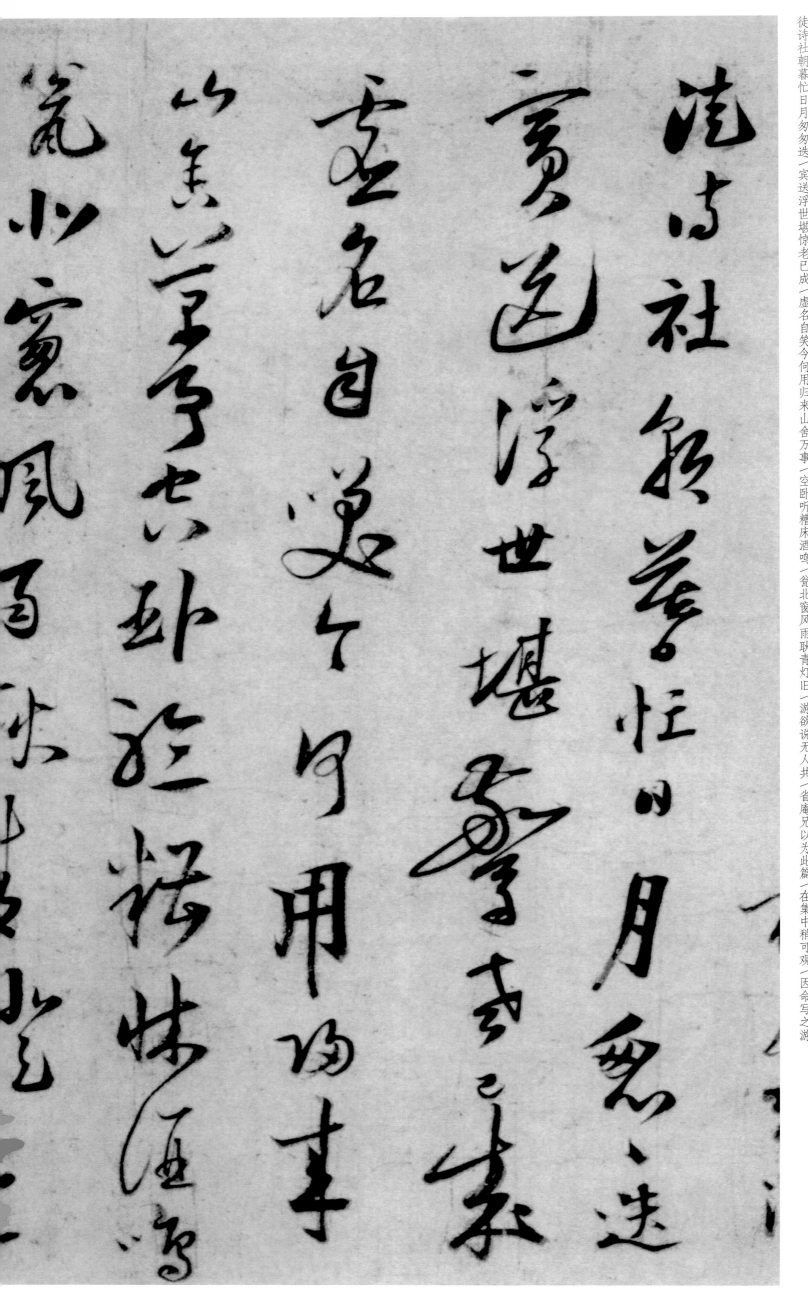

無名悦些人尤其

古庵先以書近扁
左集中頗可覧
因書于卷之后

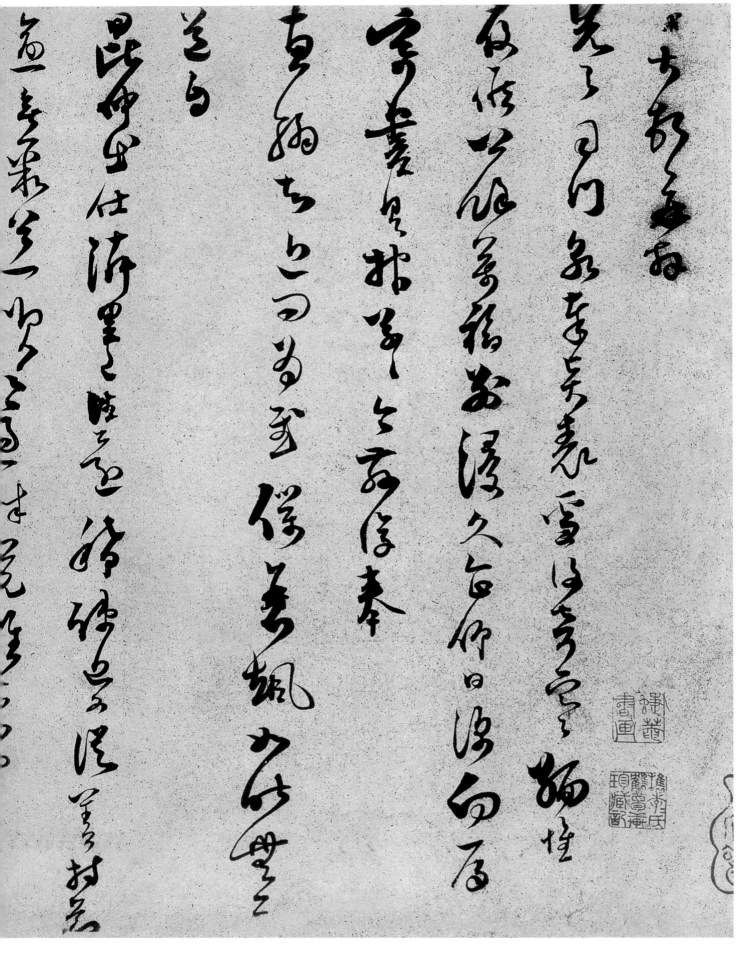

范成大　致先之司门朝奉贤表　尺寸不详

【释文】成大顿首再拜｜先之司门朝奉贤表雪后奇寒缅惟｜履候公余万福别浸久企仰日深向辱｜寄书具报草草今兹复奉｜惠翰知近问为慰仆衰飒如昨无足｜道自｜昆仲出仕邻里已往还稀疏近又从善持节｜愈无聚首一笑之适殊觉离索也前辱｜须委甚是为闲冷之久度不能｜响应故久而未有寸效然常常在怀也｜受之未有归期五哥且得安乐不知已满未或｜谓恐来杨家园宅居止是否手冻体｜倦作报草草未间愿言｜多爱前仁｜超擢不宣成大顿首再拜｜先之司门朝奉贤表

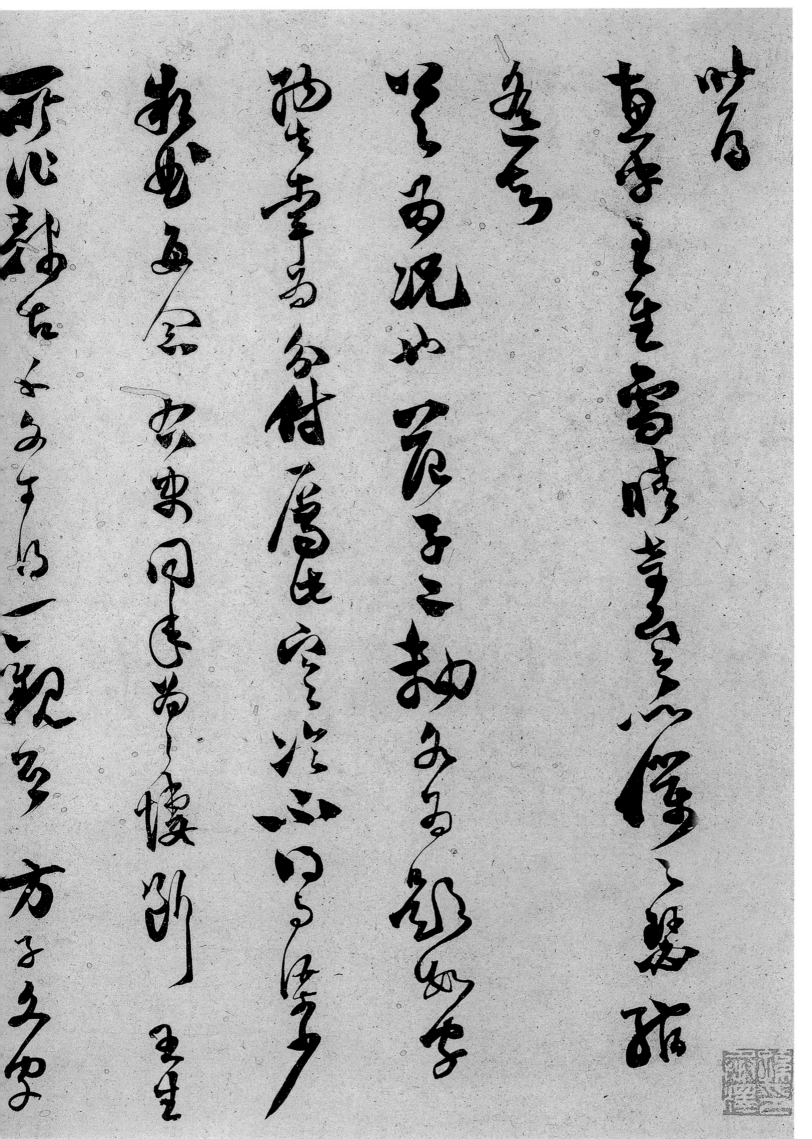

范成大　雪晴帖　纵三十点九厘米　横四十三点九厘米

【释文】昨辱｜惠字至慰雪晴奇寒以仆之瑟缩｜遥知｜公之为况也范子二轴各为题数字｜纳去幸为分付属此寒冷不得与渠少｜款曲每念右史同年为之凄断王生｜所作隶古千文可得｜一观否方子文字｜挨排不行

只得以来年今小大尚未回得｜维垣亲札间数日阔圊来者又数｜处殆成大顿首｜养正监庙奉议贤友

猿桃乃石泓可蕃華
継垣祝扎旨乃逼蕎喜乃胤
毎弥米芝花劢劢马弘云
堂云劢马麻去吏陽吾亥
成大有々

八七

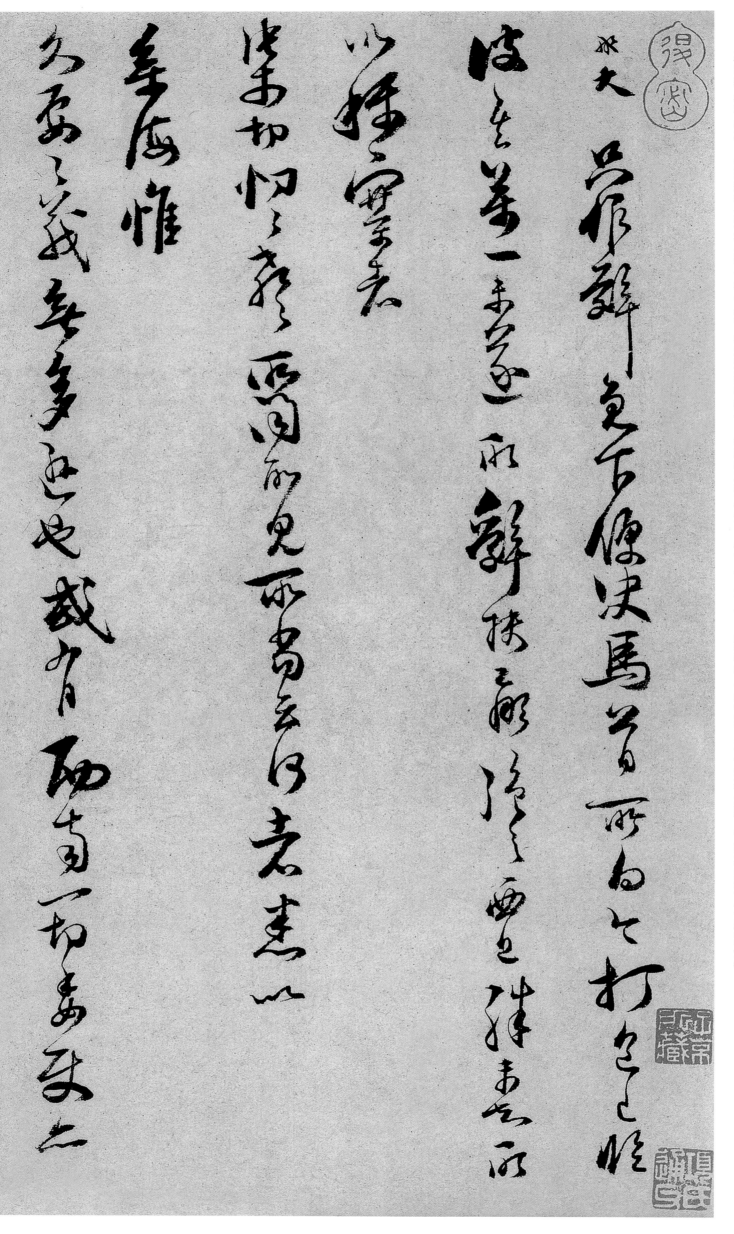

范成大 急下帖 纵三十二点九厘米 横四十二点八厘米

【释文】成大只候辞免下便决马首所向今打道已临〔歧无万一未遂所辞抶羸强之西上殊未知所以称塞者〕张大切切之教之所闻所见所当云何者悉以〔垂诲惟〕久要之义无多逊也或有西南一切委使亦〔皆悉以其目〕示及当奉周旋成大自去国来朝贵不甚〔通书得书者回之或迁除者援书自故事贺〔贺老懒已废书尺中事业自后恐欲有〔所扣问当以一幅通〔门下切恕其崖略可耳成大再覆

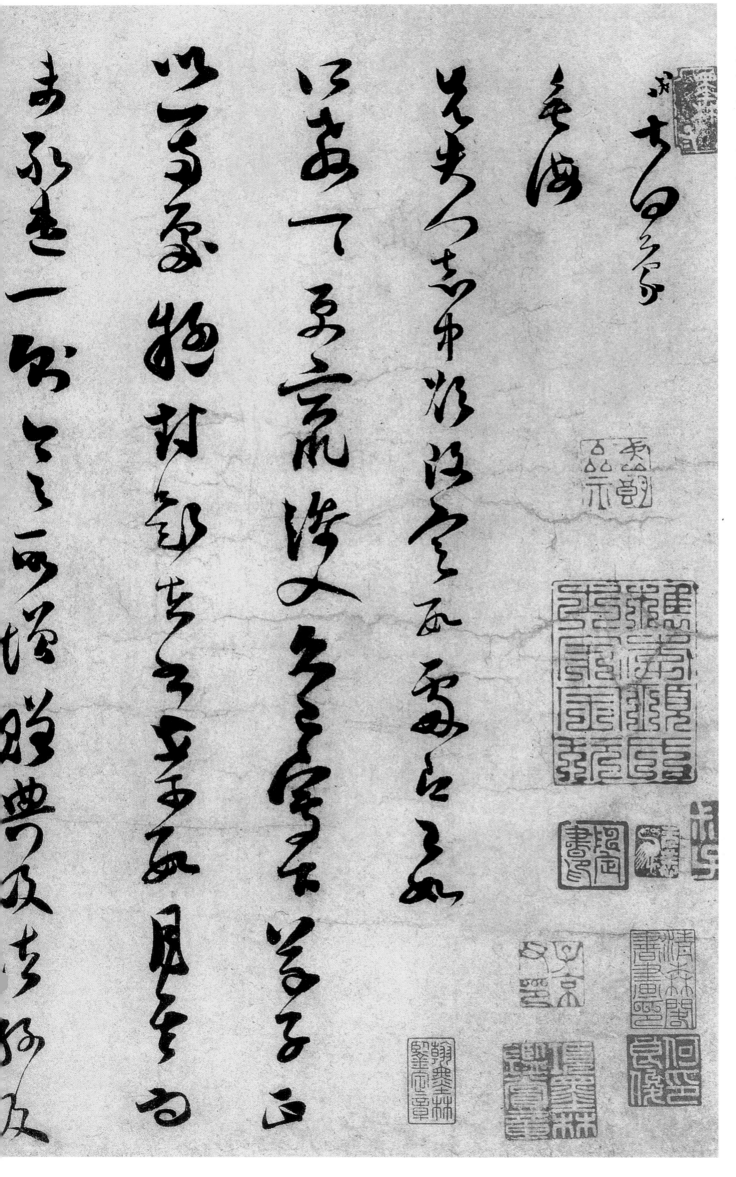

范成大　垂诲帖　纵三十一点五厘米　横六十一点七厘米

【释文】成大向蒙／垂诲／先夫人志中欲改定数处即已如／所教／一更审添入久已写下草子正／以一两处疑封题在书案数月矣而／未敢遣／一则今之所增赠典及诸孙及／婿官称姓名等皆是目今事而仆作志／乃是吾侪在湖蜀时恐／公点检出来却是一病若不以此为病／则可耳／公可更细考而详思之若有所疑即飞介见

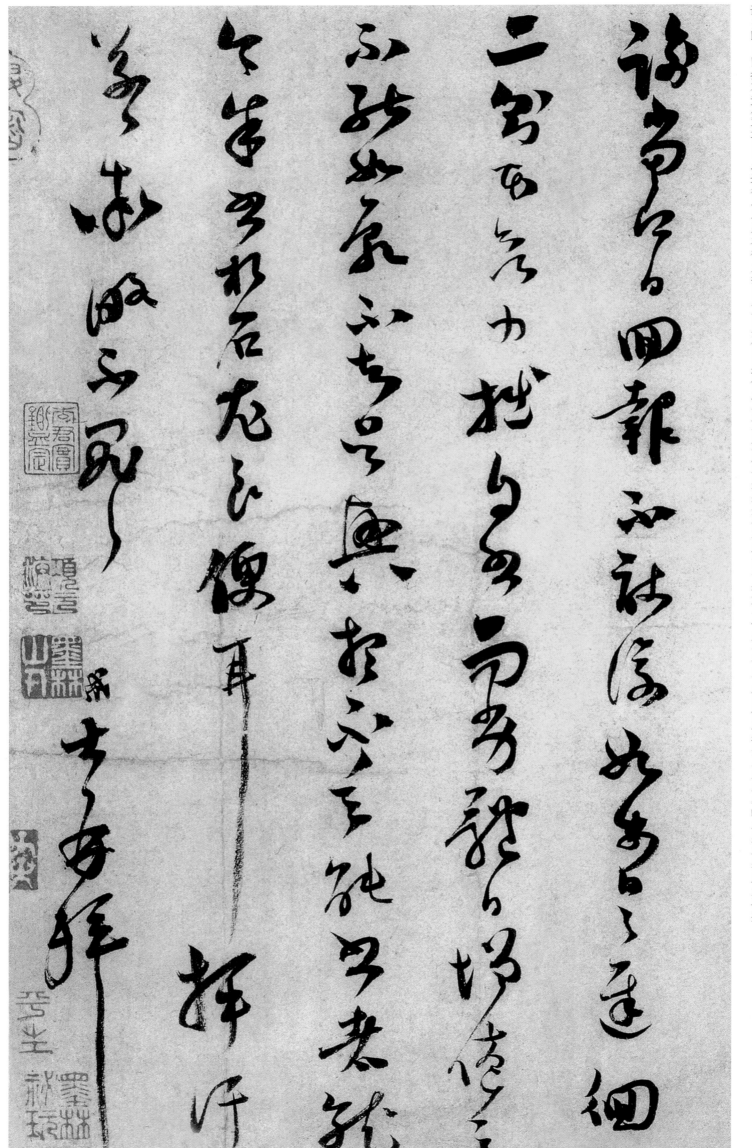

谕当即日回报不敢复如前日之迟徊｜二则本欲力拙自书而劣体日增倦之｜不能如愿不知吴兴想不乏能书者就｜令朱书于石尤良便耳挥汗｜草草率略不罪不罪成大再拜

九二

范成大　春晚帖　纵三十四点四厘米　横五十二点四厘米
【释文】成大维时春晚晴媚昨维／知郡中大旅食燕居／台候神相万福贤郎来辱／惠书审问／动静且拜／妙画之贶并用慰感小隐自是益增辉矣拙

大札子

者返鱼樵粗支风露无足云贤郎具道／公干事委曲恨此荒寂不能效尺寸谩作郑／丈书致恳细与贤郎言之其它固非笔舌能既／并须续驰／禀矣恳未知／会并惟冀／厚卫以前／亨复慰此愿望／右谨具／呈三月日中大夫提举洞霄宫范成

今日懷素
厚意珍重
之恨不暇卒
一二還示問

謹

三月廿一日懷素
藏真書洞中雲霞花

戊午

范成大 中流一壶帖 纵三十二点八厘米 横四十二点四厘米

【释文】成大再拜上问／二嫂宜人懿候万福老嫂儿女辈悉拜起居／之礼／郎娘侍奉均庆元日四哥见过却云得大哥书／近曾不快从善书又来为渠觅丹闻前段虚／弱甚悬悬也四哥云得其侄书交之只批数字耳／不知／先之彼／中曾得书否钟医舍我而它之亦缘贫病／交攻可亮想数曾相见如闻钱卿颇周其急可谓／中流一壶也平江有委不外成大顿首再拜

先之絕千餘里乃至鍾必可

雲玖寸玩我而空無下硯蓋二所

中泓一童似平生未嘗以此硯

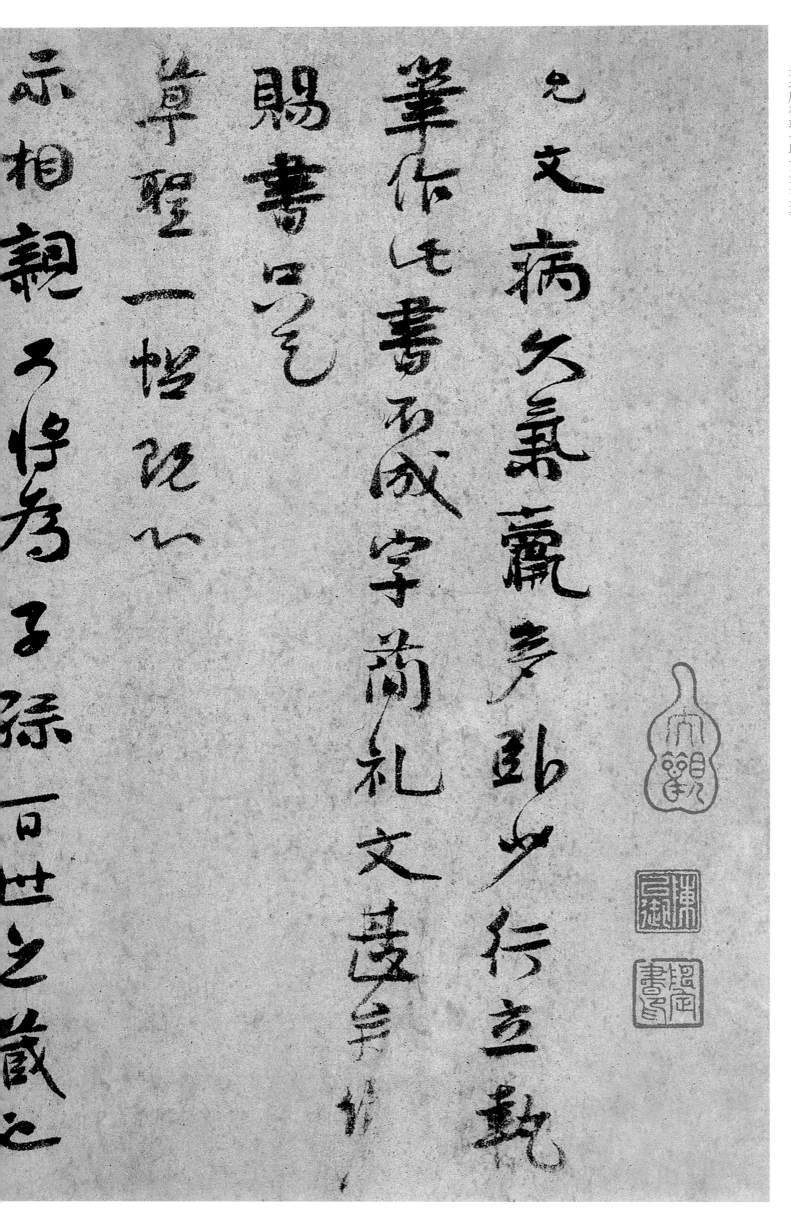

虞允文 病久帖 纵三十二点一厘米 横四十二厘米

【释文】允文病久气羸多卧少行立执一笔作此书不成字简礼文甚矣□□赐书只乞一草圣一帖既以一示相亲又将为子孙百世之藏也一不胜狠狠允文皇恐上禀一河朔鹅梨五十枚南诏余甘子一一桶纳上方一尊祖报答春光之胜亦或一助一允文又禀

不勝死

九文皇恐上稟

河朔鵝梨五十枚南詔徐甘子

尊姐報答春光之勝或一助

九文又稟

一桶物之方

允文适造
見尋辱
訪別
樂處既久數千里
分攜可量此心愴
惻也蜀墨二種

虞允文　适造帖　纵三十六厘米　横六十点三厘米

【释文】允文适造／见寻辱／访别／乐处既久数千里／分携可量此心怆恻也蜀墨二种／久所秘爱春秋纂例武侯将苑二／书文与可石竹大图轴皆蜀善本连二／麦光笺鹿角胶霜饼子并以为／故人寿入夜仓卒微甚有愧幸／收其意也来旦

久所秘愛春秋藁例武侯持竟三

書文與可石竹大圖軸皆蜀姜本運三

麥芒悵鹿角膠霜餅子餅以壽

以人壽入衣禽卒徹遺有兒幸

收其意也來旦

发舟不甚蚤否
为惜名目闷不胜毋
呈
右谨具
为情名目闷不胜再三之恨

九月二十八日

允文

劄子

张栻　严陵帖　纵三十三点三厘米　横六十厘米

【释文】栻自来严陵与／令婿伯恭游从每闻／起居状及／论议□详用以自慰兹承／□御祥琴／皇家急／贤

栻自来严陵与

令婿伯恭游从每闻

起居状及

论议□详用以自慰兹承

□御祥琴

皇家急

贤

除日驱下士　魅士望氐孤枕春逼有

聪事六佗日承

警誨庶其寡悔欣幸预深昂日春首尚寒

伏惟

趣装有相

台候勤止萬禧栻備數亡補日夜悚懼自此

皆傾耳

除日驱下甚慰士望栻孤拙者遂有｜联事之便日承｜警诲庶其寡悔欣幸预深即日春首尚寒｜伏惟｜趣装有相｜台候动止万福栻备数亡补日夜悚惧自此｜皆倾耳｜车音之日也颛介走｜前敬此承候致祈｜冲涉珍护以对｜休嘉百｜怀并须｜面致｜右谨具呈｜右司台坐｜正月日右承务郎试尚书左司员外郎兼侍讲张栻札子

前敕此承候敕祈
衝涉珍護以對
休嘉百懷併須
面敘
　　右謹具呈
　　右司名上
　　正月　日右承裕郎試尚書左、以員外郎兼侍講張栻劄子

朱熹　呈提举中大契帖　纵二十八点四厘米　横三十六点四厘米

【释文】熹昨蒙／赐书感慰之剧偶有小职事当至余姚归涂专／得请／见人还拨冗布／禀草草余容／面既／右谨具／呈／提举中契丈台坐／六月日宣教郎直祕阁提举两浙东路常平茶盐公事朱熹／札子

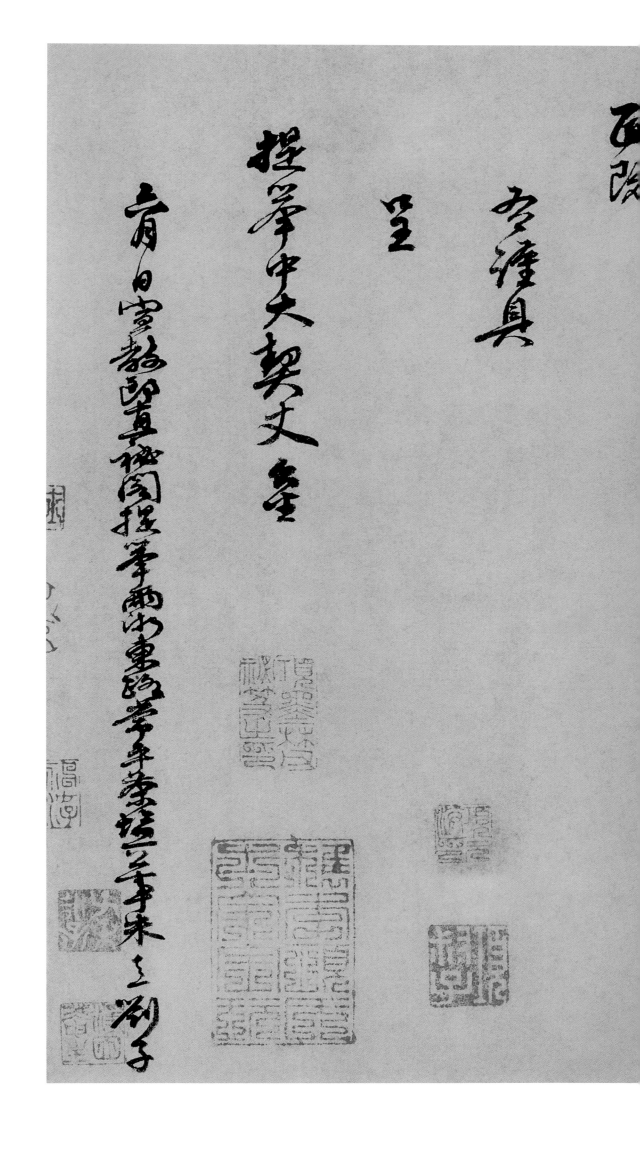

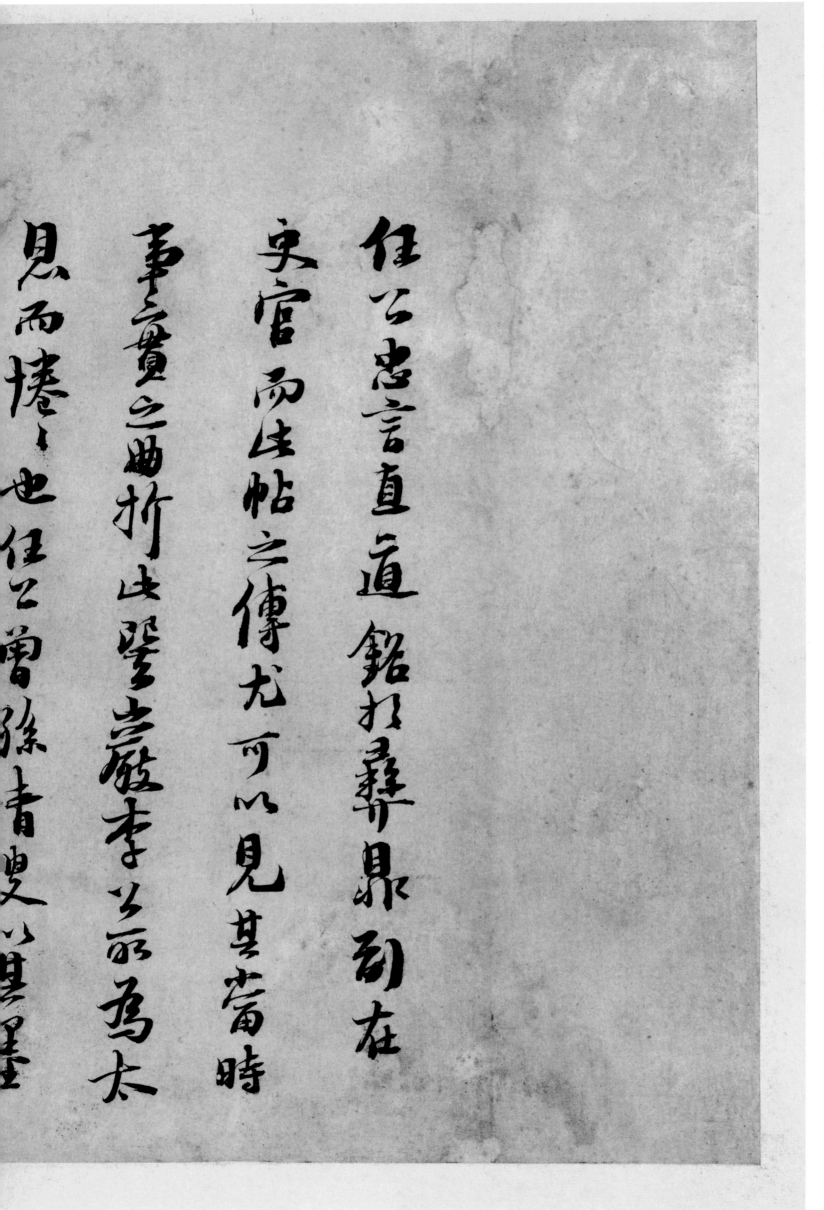

朱熹　任公帖跋尾　纵三十三厘米　横四十三点五厘米

【释文】任公忠言直道铭于彝鼎副在／史官而此帖之传尤可以见其当时／事实之曲折此巽岩李公所为太／息而惓惓也任公曾孙清叟以其墨／本见遗三复以还想见风烈殊激／衰懦之气愿与公之子孙交相勉／励以无忘高山／仰止之意焉淳熙／戊申六月十六日新安朱熹书

本見遺□後□遂想見風烈殊深

兼懷之氣頹與□子孫相交勉

勵以至忘高山仰止之意為□淳熙

戊申六月十六日新安朱熹書

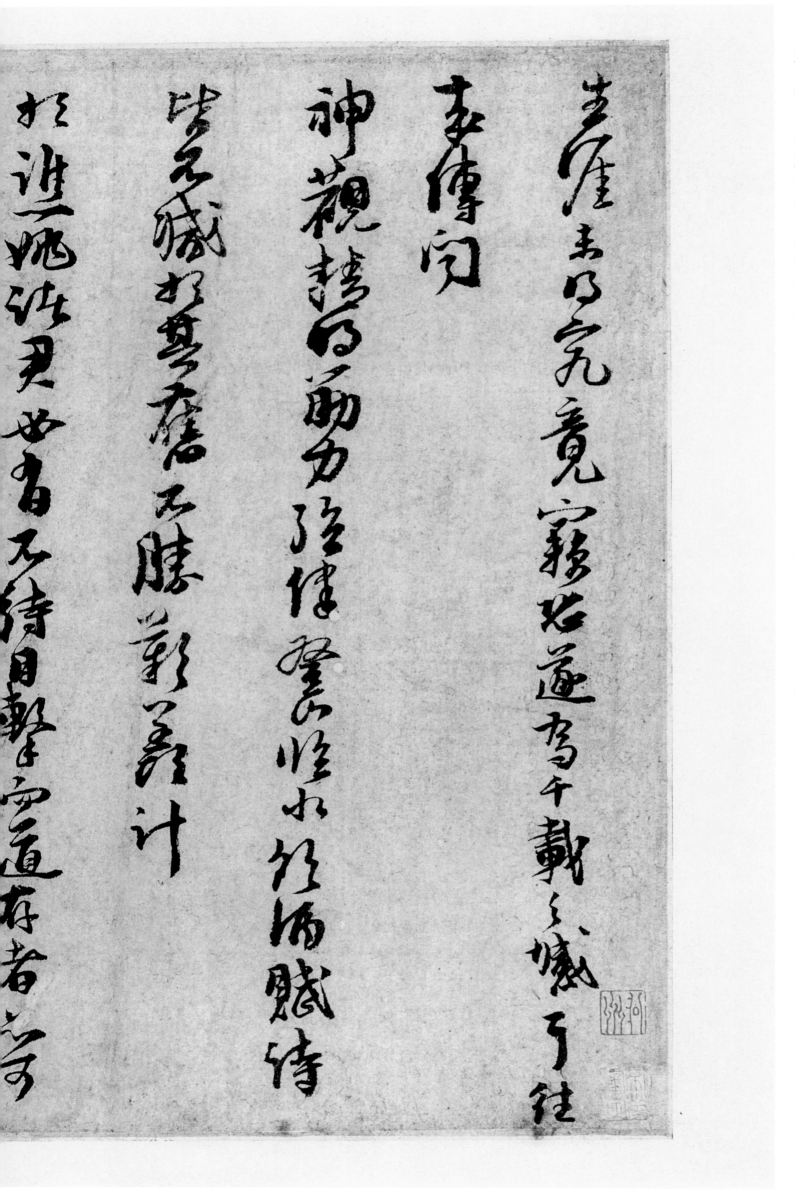

朱熹　生涯帖　纵三十二点三厘米　横四十一厘米

【释文】生涯未得究竟窃恐遂为千载之憾耳往／来传闻／神观精明筋力强健登山临水饮酒赋诗／皆不减于其旧不胜叹羡计／于谁姚诸君必有不待目击而道存者亦可／分减布施起此沟中之瘠平因邻家陈君／之行勒此问讯气瘤目昏不能久伏案多作字／临风不胜依依唯冀／以时益加惢护以永寿棋千万至恳／右谨具呈十月廿日朝奉大夫朱熹札子

一一〇

東城市於聲樂清平之陪平同郡宗之陳君

之尊向評章壽月展之於久供肇章馬心字

眠夜元膳饌之唯之美

以世蒙加堅遺以永壽祺千萬出至

古淮縣主青廿日朝奉之來至一圖子

朱熹　答程允夫　纵三十三点五厘米　横四十五点三厘米

【释文】七月六日熹顿首前日／一再附问想无不达便／承书喜闻比日所履佳胜小／一嫂千／一哥以次／俱安老拙衰病幸未即死但脾胃终是怯弱／饮食小失节便觉不快兼作脾泄挠人目疾则／尤害事更看文字不得也吾弟虽亦有此／疾然来／书尚能作小字则亦未及此／一也千／一哥且喜向安／若更要药可见报当附去吕集卷秩甚多曾／一道夫寄来者尚未得看续当寄去不知子澄家上下百卷者／是何本也子约想时相见曾无疑书已到未／一到别写／去也叶尉便中复附此草草余惟自爱／之祝不宣熹顿首／允夫纠掾贤弟

道祖......报......
久夫州据四笔市

张孝祥　休祥帖　纵三十五点八厘米　横四十四点六厘米

【释文】孝祥再拜上问／台眷上下均有休祥此间岂无／一委之也舍弟在彼曾／侍见否方丈出置畴昔未尝／远役不劳苦否度此书到必已来／归专人了无一物为意偶得汝／秘碗楪一副窣榴木弩担极佳十条谩／致欲寻香去乃绝无之盖广／东有一香而广西盖不产也孝祥再拜上问

主祥

再拜上问

奉上下均有休祥此间岂无

一委之也舍弟在彼曾

侍见否方丈出置

远役不劳苦

騎去人了矣一物著意便得沒法

松梔惜一副甯櫺木弩弩十條湯 極佳

敔放草乃乃作之意之盖廣乎有

香而廣亞盖不產也　李祥再上白

孝祥 昨者过辱

临存仰佩

敦笃之眷不胜感著之极畏暑如焚

恭惟

神相

茶惟

行李

张孝祥 临存帖 纵三十一点三厘米 横四十五点九厘米

【释文】孝祥昨者过辱／临存仰佩／敦笃之眷不胜感著之极畏暑如焚／恭惟／神相／行李／台候万福孝祥无缘往／见益以愧负驰此少致／谢悃／右谨具呈／应辰提干校书年契兄／六月日年弟张孝祥札子

台候万福 幸甚 无孫住

見益以愧負馳此少致

謝帄

右謹具呈

應辰提幹挍書年契兄

六月 日年弟張孝祥劄子

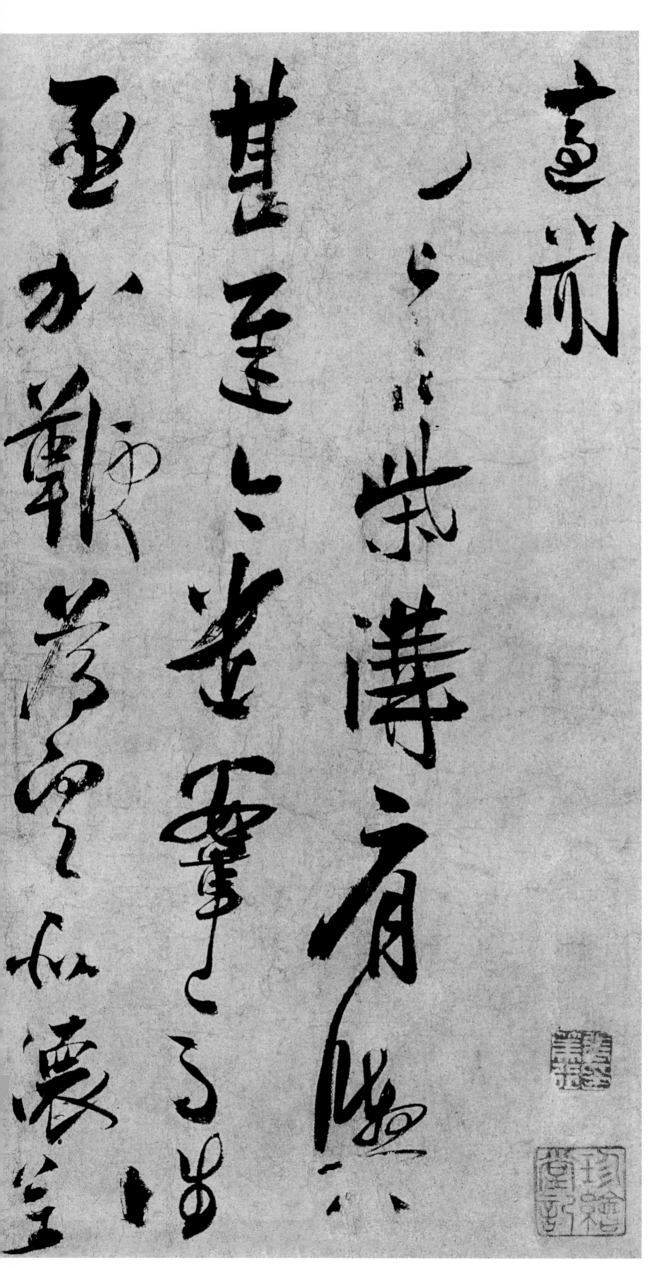

张孝祥　适闻帖　纵三十三点五厘米　横三十八点九厘米

【释文】适闻／□□□柴沟肩舆／甚迟今遣鞍马往／亟加鞭为望所怀万／千并迟／面禀孝祥顿首再拜／养正兄

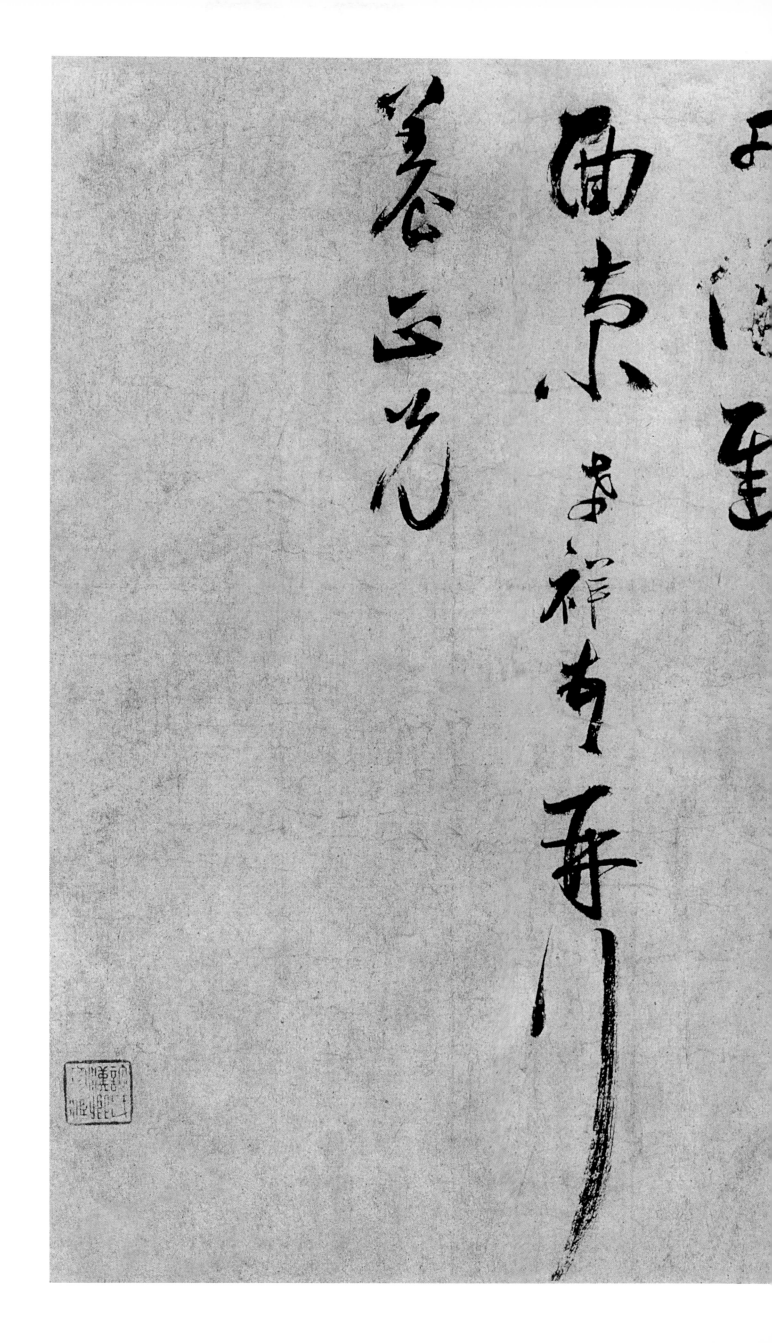

舊見岸老筆談載騎省籀區

之說近有敷原王季中彥良實

襄敏諸孫余及見其莫年嘗問

古人篆字真蹟何以無燥筆季中

笑曰罕有問及此者蓋古人力在腕

楼钥　题徐骑省篆项王亭赋一　纵二十六点七厘米　横七十八点三厘米

【释文】旧见岸老笔谈载骑省籀区｜之说近有敷原王季中彦良实｜襄敏诸孙余及见其莫年尝问｜古人篆字真迹何以无燥笔季中｜笑曰罕有问及此者盖古人力在腕｜不尽用笔力今人以笔为力或烧笔｜使秃而用之移笔则墨已燥矣今观｜此轴信然子孙非不甚工惜其自坏家｜法反以端直姿媚售一时后进竞效｜之古意顿尽但可为知者道尔绍｜熙改元清明鲒埼楼钥
明鲒埼楼钥

一二〇

不盡用筆力今人以筆為力或爛筆

使禿而用之稍筆則墨已爛矣今觀

此軸信然子孫非不甚工惜其自壞家

法反以端直姿媚售一時後進競敦

三古意頓盡但可為知者道不絀

熙路元清明鮨墧樓鑑

楼钥　题徐骑省篆项王亭赋二　纵二十六点七厘米　横七十八点三厘米

绍熙之元岁在庚戌余与

季路同为南庙考官尝题此

卷今二十年矣二十年间何所不

有季号亦四改时事可知

有季号太末余挂冠甬东

【释文】绍熙之元岁在庚戌余与／季路同为南庙考官尝题此／卷今二十年矣二十年间何所不／有年号亦四改时事可知／季路居太末余挂冠甬东岂复／有再见之理／更化之后乃复会／于此抚卷为一之增慨余方求归再识岁月／嘉定三年仲夏朔日书于攻／媿斋

有形見之理

重化三後乃後會於山撫也秦為

之增慨余方求歸于講歲月

嘉靖三年仲夏朔日書于政

媿齋

辛疾 自愧初去
国候忽见冬
居咏之诚朝夕不替第缘驱驰到官即专意督捕日从事于兵车羽檄
间坐是悾愡略亡少暇
起居之间缺然不讲非敢懈怠当蒙
情亮也指吴会云间未龟
合并心旌瞻向坐以神驰
右谨具
呈
宣教郎新除秘阁修撰权江南西路提点刑狱公事辛
辛疾 劄子

辛弃疾 去国帖 纵三十三点五厘米 横二十一点五厘米

【释文】弃疾自秋初去｜国倏忽见冬｜詹咏之诚朝夕不替第缘驱驰到官即专意督捕日从事于兵车羽檄｜间坐是悾愡略亡少暇｜起居之问缺然不讲非敢懈怠当蒙｜情亮也指吴会云间未龟｜合并心旌所向坐以神驰｜右谨具｜呈｜宣教郎新除秘阁修撰权江南西路提点刑狱公事辛弃疾札子

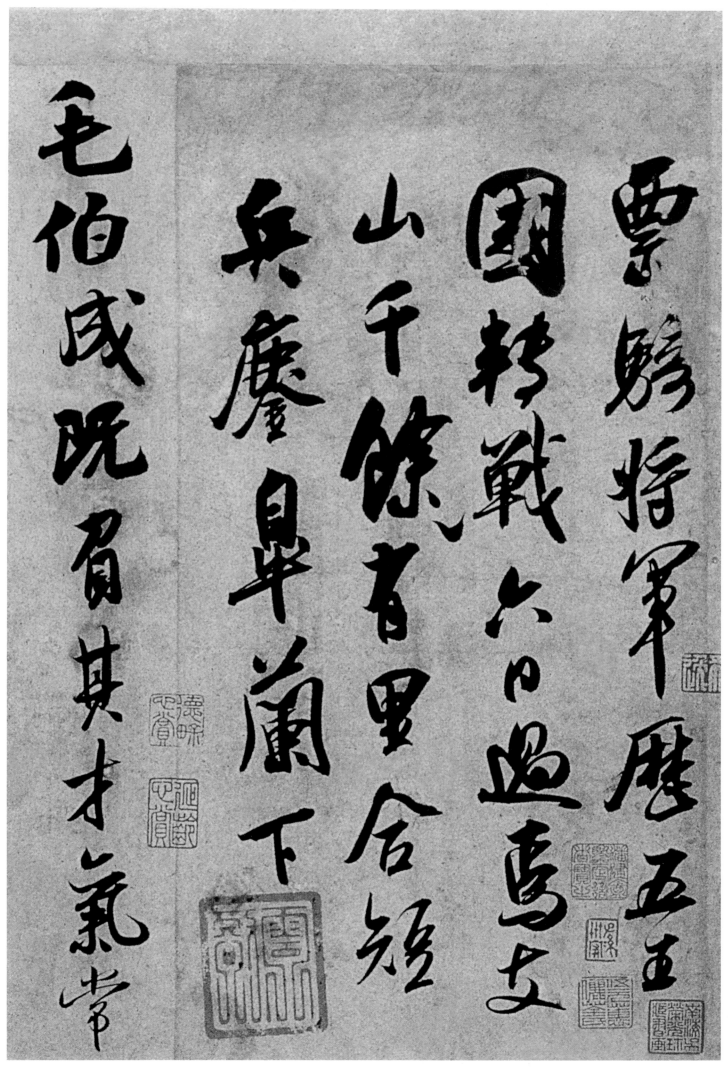

吴琚　碎锦帖　纵二十八点七厘米　横六十三点八厘米

【释文】票骑将军历五王／国转战六日过焉支／山千有余里合短／兵鏖皋兰下／毛伯成既负其才气常

称宁为兰摧玉折不作
萧敷艾荣孙兴公作庾公诔袁羊
曰见此张缓于时以为名赏
息相依息调心静入三□
地兹尤简径念起即
觉觉之即无入三菩提此
最权舆乃得玉为衔饰而直突致
伺躁以指斥八方之骏

称宁为兰摧玉折不作

萧敷艾荣

孙兴公作庾公诔袁羊

曰见此张缓于时以为名

赏

庭相依恩彌江靜入三

地葢尤簡繁念起即

覺之而無令三菩提此

最擢興

乃得玉為衡飾而直突

敷佪頹以指否以方之鼗

吴琚　伏自帖　纵三十点二厘米　横五十一点二厘米

【释文】琚伏自廿二日具｜禀报之后深虑｜旨挥未到势不容留遂将牌印牒以｜次官权管姑作急难给假起发方｜登舟间忽领｜珍染宠示省札如解倒悬感佩｜特达之意无以云喻即星夜前迈矣｜瞻望｜钧光在迩兹得以略切丐｜炳照｜琚皇恐拜复｜观使开府相公尊兄钧席

寔荷

省教以解倍
特達之意言之渝而星夜前邁
瞻望
鈞光在延慈浮以眇切旬
炳照
觀使用府相公尊兄鋼庶

堪皇恐拜

吴琚　寿父帖　纵二十二点五厘米　横四十八点七厘米

【释文】比总附书谅只在下旬可到途｜中收十月三日手笔并诗深以为｜慰示喻已悉襄州之行非所惮也｜不谓以常式辞免就降改命辞｜难避事何以自文｜不知阅古之意｜如何今必有定论矣十九日入京西界｜交割安抚司职事廿日方得改差｜札子已具辞免且在郢州境上伺｜候回降若省札更迟数日则｜已到襄阳郢去襄只二百余里｜江陵亦然岁晚客里进退不｜能势须等候月十日方见次第地｜远往返动是许时远宦非便殆｜此类也旅中灯下作此言不尽意｜余希加爱不宣十月廿日琚上｜寿父判寺寺簿贤弟

己到襄陽郡去襄只二百餘里

江陵亦延歲晚客裏金已不

能辦須等候月十日方見次第地

遠往還許時老官非便好

此類地於中燈下作此亦不盡意

餘事加愛不宣十月廿日珍上

壽父　判事　古峯　頓首

提刑提舉親家尊丈所□昭代親友兄弟間咸以

弟音來赴謂久病所致謂八月四日午時又謂

七月廿七日得了翁書猶于枕間臥誦也吁何遽至此

中興勳德之家令子賢孫相繼零謝況于事變錯出人物眇然之時而善

人亡關系匪淺邑惟一孝思追慕柴瘠弗任或又云九月廿四日以

喪車朝祖十月十五日即窆了翁荷提刑知予愛憐誼均骨肉而疾不得候問

死不及憑棺葬不及請役五溪之顑伶傳吊影弔涕交揮孰知此心也

迸來親友道喪

魏了翁 提刑提舉帖 縱三十六点二厘米 橫四十七点八厘米

【釋文】提刑提舉親家尊丈所□昭代親友兄弟間咸以弟音來赴謂久病所致謂八月四日午時又謂七月廿七日得了翁書猶于枕間臥誦也吁何遽至此中興勳德之家令子賢孫相繼零謝況于事變錯出人物眇然之時而善人亡關系匪淺邑惟一孝思追慕柴瘠弗任或又云九月廿四日以喪車朝祖十月十五日即窆了翁荷提刑知予愛憐誼均骨肉而疾不得候問死不及憑棺葬不及請役五溪之顑伶傳吊影弔涕交揮孰知此心也迸來親友道喪

一三二

助於三財而
羹人云亡圖畫汦畫怪一畝苡致絲短
喪吏進藥崇療劫任惑又云乃肯黄庭
柰耳郭祖十月吉言即空了有肯
捏荆玄乎蒦憬詎肉罗内而涏而怳惟肉
永下虔温裙等而及後役予絡之頻條德常
影葉陳乎擇款羹此心也在李雹苂

死丧不相赴始闻不审故而后拜此亦未知伯仲自离荼毒体力何如心之忧系靡所限极更惟强饭节哀以终大事门眷聚各计胜丧蓬州闻已开府石泉恐留江上或在东山亦坐不闻赴音之详失于吊唁也妻孥附致问礼偶逢简□便就以薄奠侑之诔文并见别缄乞为蒋陈不宣谨状了翁顿首再拜状上机宜大孝贤伯仲姻兄服次十一月十七日

（草书，自右至左）

夫……上……

详夫……言也……

回钟……优劣……之谈……

见……

昔陆……谨状……

携空……十七日……

之上问

尊堂太安人寿履康宁

亲眷内外均安

殊祉小儿率妇孙以下列拜长倩妇

弓徽贽不敢以寒陋废礼

张即之 致尊堂太安人 纵二十九点五厘米 横四十七点一厘米

【释文】即之上问｜尊堂太安人寿履康宁｜亲眷内外均介｜殊祉小儿率妇孙以下列拜长倩妇｜有微贽不敢以寒陋废礼｜一笑领略幸甚色绿翠小榧各小｜掩并附｜还介轻渎知愧老不能为役不｜敢请｜委

目即之上问

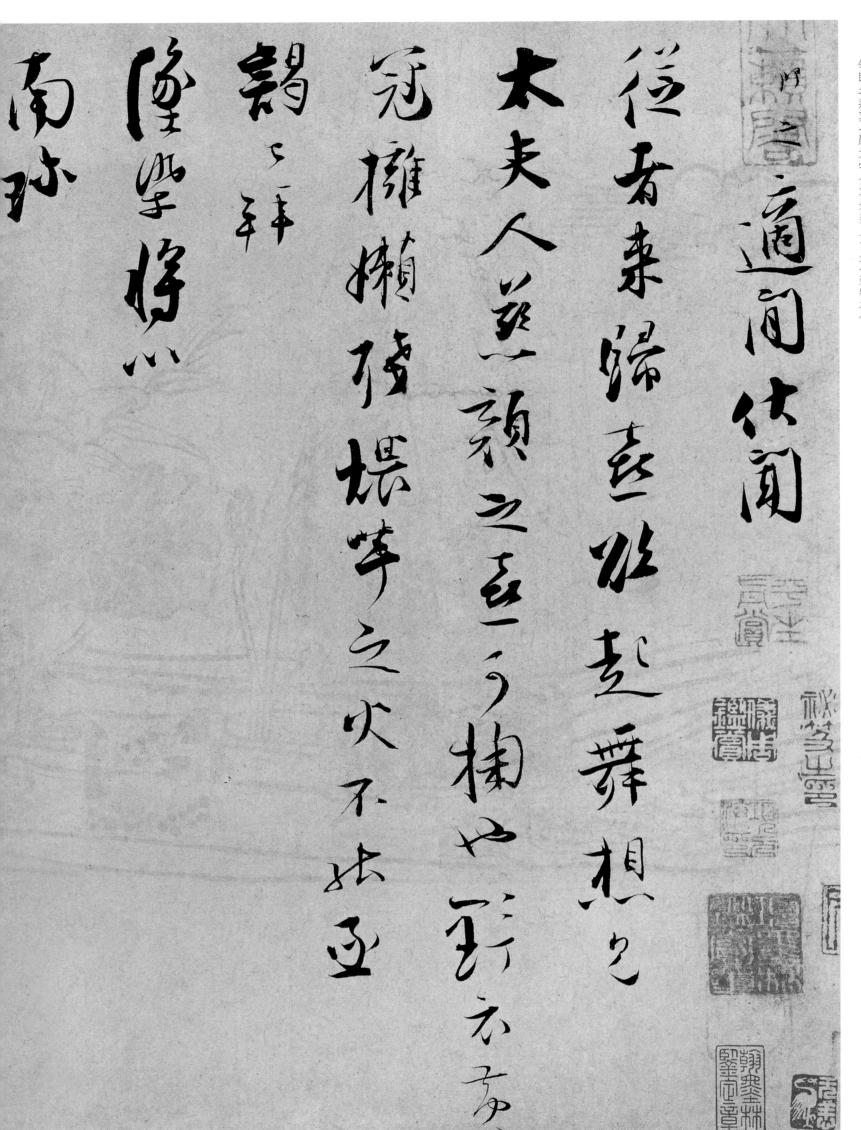

张即之　致殿元学士　纵三十点七厘米　横五十三点六厘米

【释文】即之适闲伏闻／从者来归喜欲起舞想见／太夫人慈颜之喜可掬也野衣黄／冠拥懒残煨芋之火不能亟／谒已拜／坠染将以／南珍／行李甫息肩／眷眷首及尪劣顾何以称之／敬颁／侍谢次／令弟赐翰已／领即之拜禀／殿元学士尊亲契兄台坐／染物甚佳

一三八

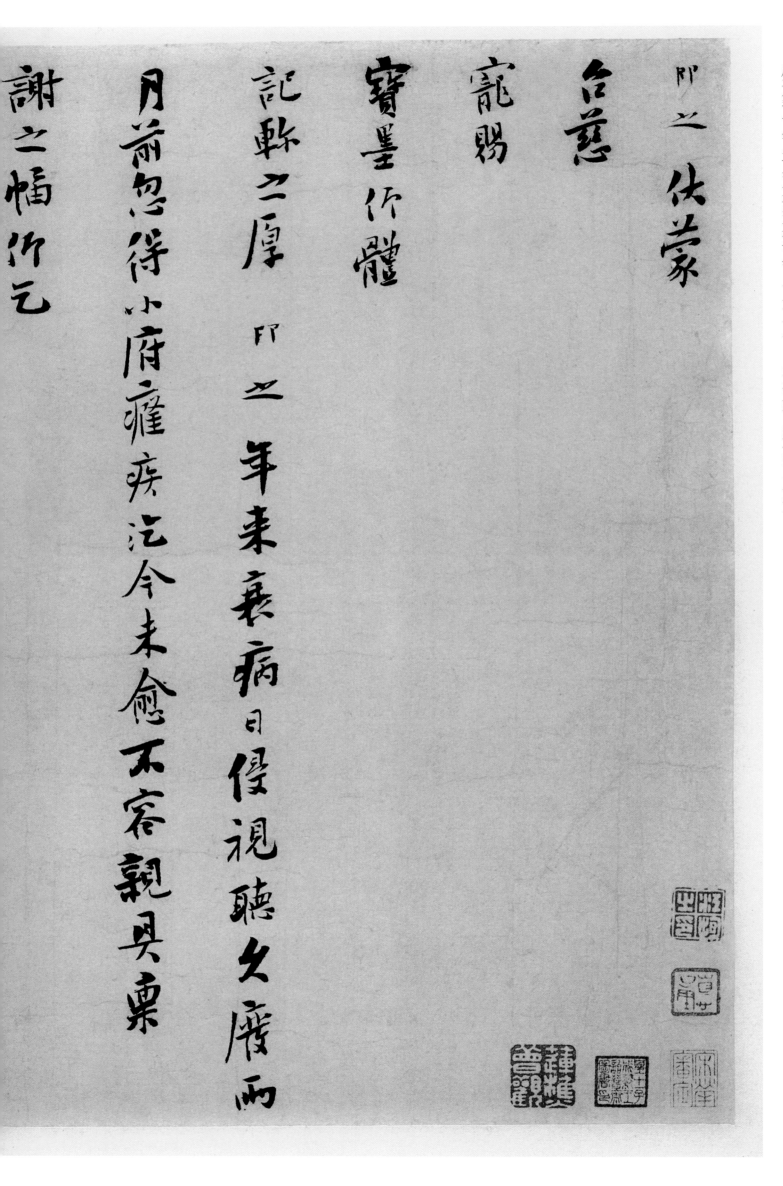

张即之　台慈帖　纵三十点九厘米　横四十三点一厘米
【释文】即之伏蒙／台慈／宠赐／宝墨仰体／记钤之厚即之／年来衰病日侵视听久废两／月前忽得小府瘵疾讫今未愈不容亲具禀／谢之幅仰乞／台照／垂喻备悉昨来大字已曾纳去若小字则目视茫茫／如隔烟雾／度不复可下笔矣切幸／加亮／右谨具申／呈／二月日中大夫直秘阁致仕张即之之札子

台照

乘喻備患昨来大小子□署納去若小字則目視茫七

加亮

如滿煙霧屢不復可下筆矣切幸

右謹具申

呈

二月　日中大夫直祕閣致仕張門二劉子

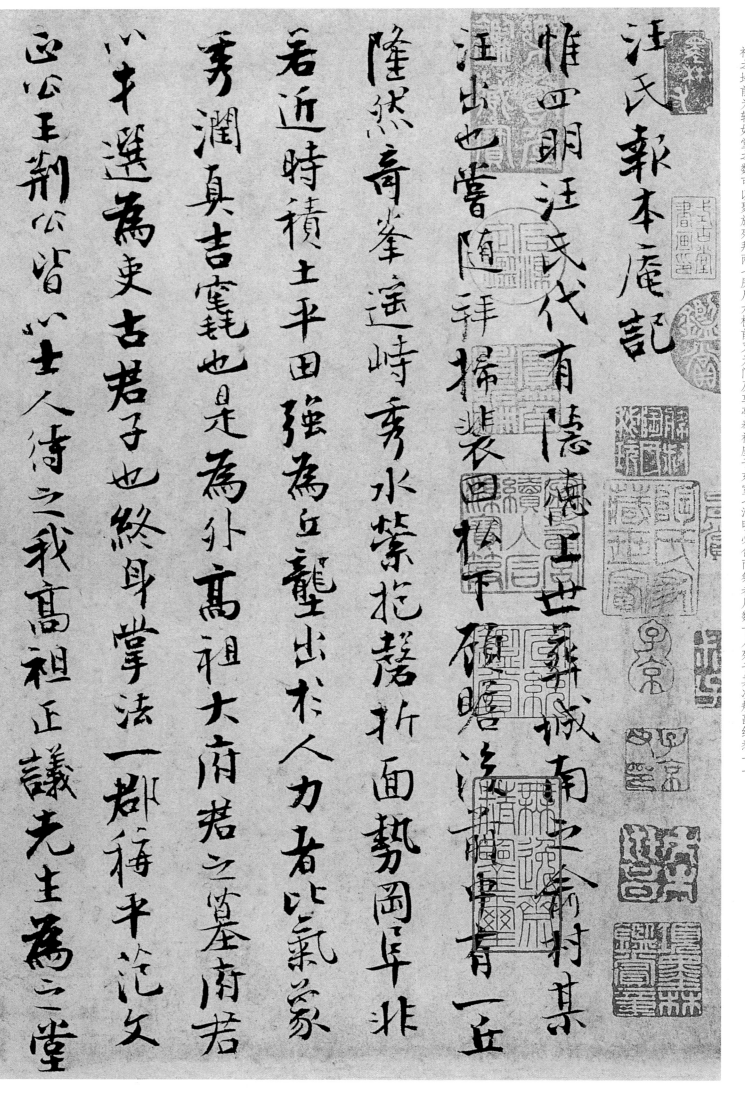

张即之　汪氏报本庵记　纵二十九点三厘米　横九十一点四厘米

【释文】汪氏报本庵记　惟四明汪氏代有隐德上世葬城南之俞村某（汪出也尝随拜扫松下顾瞻后前中有一丘）隆然奇峰遥峙秀水萦抱折面势冈阜非（若近时积土平田强为丘陇出于人力者比）气象（秀润真吉窀也是为外高祖大府君之墓府君）以卜选为吏古君子也终身掌法（一郡称平范文）正公王荆公皆以士人待之我高祖正议先生为之堂（铭盖积德之尤著者是主正奉四先主而）汪氏之（大一府君其子若孙葬于左右者凡十余所迄今）一百七十余载矣家舍三易岁久圮闲既（久度不可支吾乃营基于松楸之东辍费于伏腊）之余鸠工两月而告成为堂三间后出一间并为（修）祀之地前为轩如堂之数可以聚族列拜两（庑六楹前又为门及享亭奉神座于东室）清明必合而祭者凡数十人列于其次规画纤悉一一（修）

清明必合祭者凡數十人列于其次規畫纖悉一一

無凡六極二前又為門及享亭奉神座于東室

化裕福之口口口口口口為軒如堂之數可以聚族列拜兩

口口口口口口月而吾成為堂三間凌出一間併為

久度不可支吾乃營基於松楸之東輟費於伏臘

百七十餘載矣家舍三易歲久易圯仲舅投閒既

大一府君其子若孫葬於左右者九十餘所迨今

悵遷先志不敢少怠而墻潤色焉俞村之三壑始於

至堂下為扁書之禮遂為汪氏家法仲舅為滿書

餘年親見孝友之懿奉墳三壑尤謹遇忌日必躬

口口口口山耳主長引家遠事引裕少師二十

一四三

亲授以板为障而平其前祀则取以陈祭器临事｜可不移而办下至庵淹圊不备具靡钱五十万｜一力为之瞻茔旧有田初出于诸院其子孙间有生｜计凋落视为已业而私售者久不能制于是积｜累细微益以俸入以元直取之用供僧徒岁仍例｜一卷命族人迭掌祀事其器用则分任其责且为｜出谷以助它日尚将益之庵成未有名梦中若有｜告以报本者公为之怳然送以名之正奉始下葬西｜山少师兄弟皆从仲舅大为墓阡甲于乡里又以外祖｜（母福国之先陇在奉川桃花奥王氏既不振亦为买｜一田建屋以奉香火凡其先家域至是无所不备可以｜传远矣某既得归日侍函丈一日顾某道始末使记｜其详以诏子孙惟我舅氏克振家声光绍前人以｜燕后叶庵之落成时年六十有八矣诚孝不衰而｜又精力绝人克勤小物壮者有所不逮皆可以为人｜子法遂谨书之后人能不坠少师尚书之意汪氏｜之兴殆未艾也｜淳熙十二年三月二日即之志

親授以板為障而平其前祀則取以陳祭器臨事
可不移而辦下至庵漏圊不備具靡錢五十萬一
力為之瞻塋舊有田初出术諸院其子孫間有生
計凋落視為已業而私售者久不能制於是積
業細微蓋亦傋入以元直取之用供僧徒歲仍例
卷命族人迭掌祀事其端用則分任其責為
出穀以助它日尚將蓄之庵成未有名夢中若有
吉心報本者公為之悅然蓋以名之正奉始下之祈西

母福國之先壠在奉川桃花奧王氏阮不振亦為買

田建屋以奉香火凡其先冢域重是矣所不備可以

傳遠矣某既得歸日侍函丈一日顧某道始末使記

其詳以詔子孫惟我舅氏克克振家聲先紹前人以

燕後葉庵之蕃歲時年六十有八矣誠孝不衰而

又精力絕人克勤小物壯者有所不逮皆可以為人

子法道謹書之後人能不陸少師尚書之意汪氏

之興殆未艾也

淳熙十二年三月二日卬之志

葛长庚　足轩铭　纵三十二点五厘米　横八十一点五厘米

【释文】寄题｜足轩奉似｜吾友周长高士紫清白玉蟾｜一丘一壑志愿足始缝掖时｜文史足不肯桑门礼白足｜指此鉴心信知足老氏宁馨｜夔足静观平生万｜事足何必封侯（万）然后足｜有人冷笑貂不足护元气｜如护手｜足拟待登天欠｜支足使子果然功行足为

罄一雙見勢親至重之

乞月如為度筹遅遅

□人沒領窮乃石毛逢之筆

如伴毛攦桁此毛欠

至乙弟罪坐功仍之为

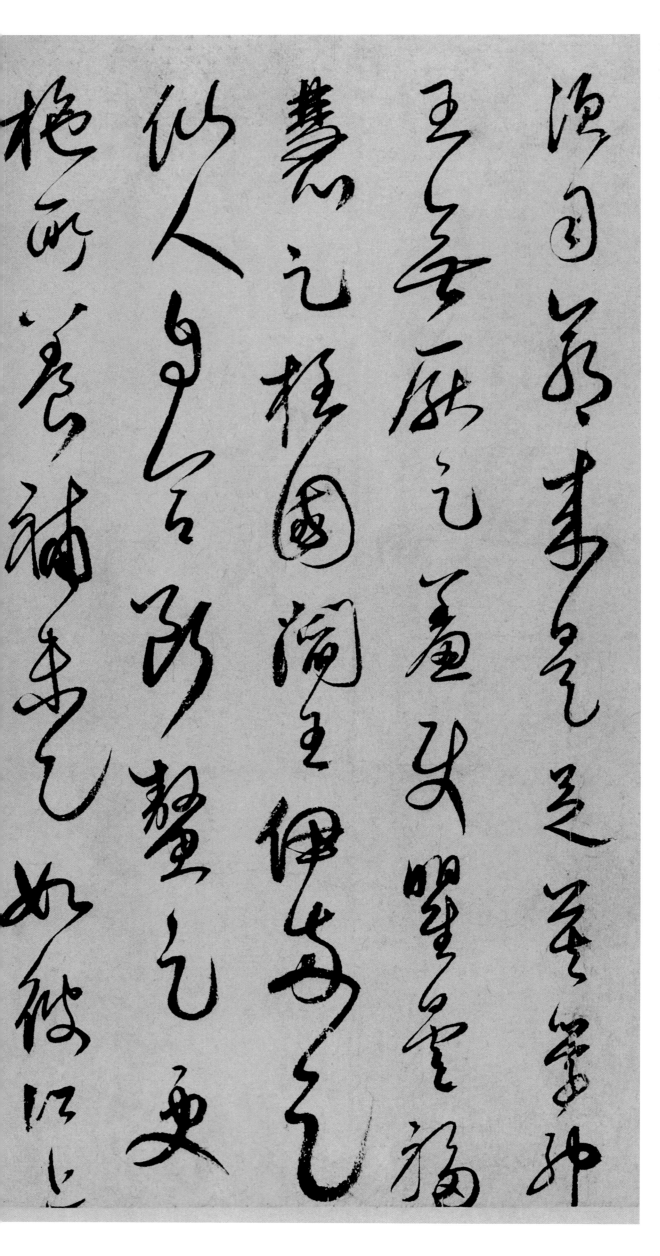

须司命来是足莫学神／王无厌足羞使瞿昙福／慧足枉国阎王伊两足／仙人自合断鳌足更／施所养补未足如彼江上／一犁足亦如人国兵食足／所谓平生万事足宝／庆丙戌万事足乃见止□／此神足道无死生无不／足是以此轩名曰足

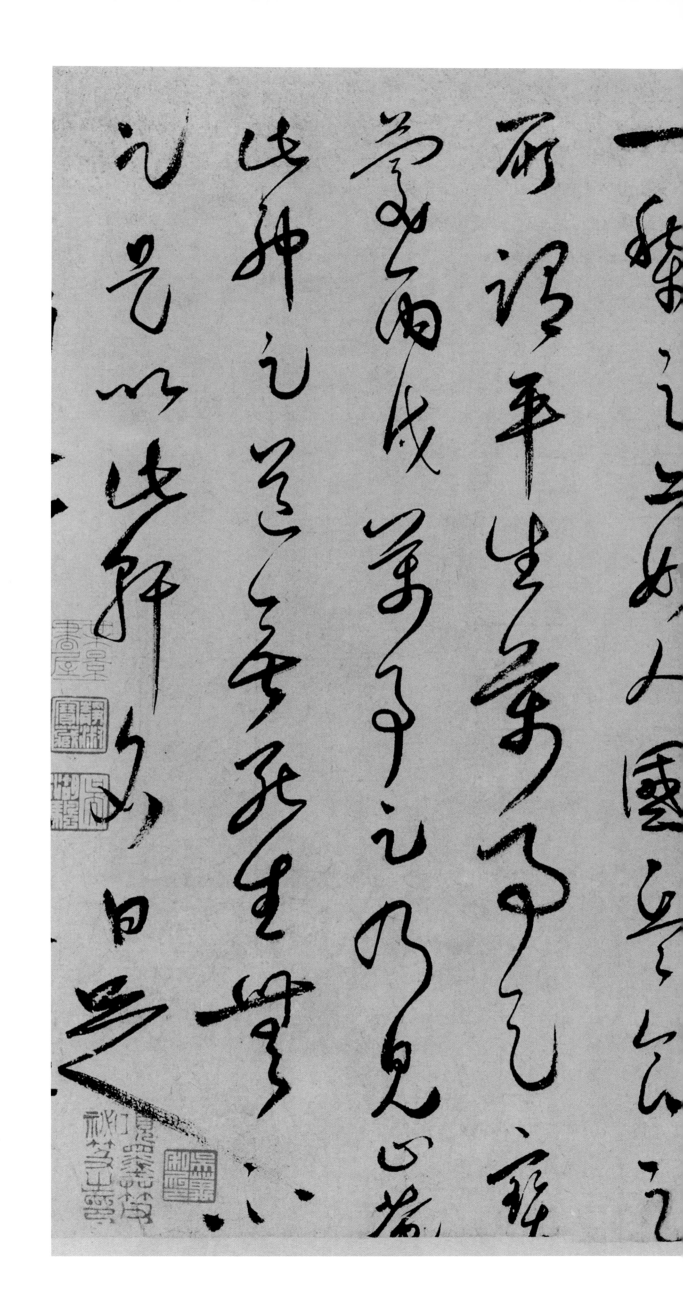

文天祥　木鸡集序　纵二十四点五厘米　横九十六点五厘米

【释文】三百五篇优柔而笃厚选出焉故极其平易而极不易学予尝读诗以选求之如曰驾言陟崔嵬我马何虺隤我姑酌金罍维以不永怀如曰自子之东方我首如飞蓬岂无膏与沐为谁作春容诗非选也而诗未尝不选以此见选实出于诗特从魏而下多作五言耳故尝谓学选而以选为法

则选为吾祖宗以诗求选｜则吾视选为兄弟之国｜予言之而莫予信也｜日吉水张强宗甫以木｜鸡集示予何其酷似选｜也从宗甫道予素宗｜甫欣然便有平视曹｜刘沈

谢意思三百五｜篇家有其书子归而｜求之所谓吾道东矣｜咸淳癸酉长至里友｜人文天祥书于楚观

書能愚直者平視曹

劉沈謝達里三子耳

晋魏之風子可得而

求已而詩章至于末

盛浮靡萎弱之風友

人文天祥書于壁

觀

绕院千

王庭筠　跋李山风雪杉松图　纵三十八点一厘米　横二百七十七点七厘米

【释文】绕院千千万万一峰满天风雪／打杉松地炉火／暖黄昏睡更／有何人似我慵

峰满天风雪

未老挂地爐火

腰葵眼暖更

首甲人仍畫爐中

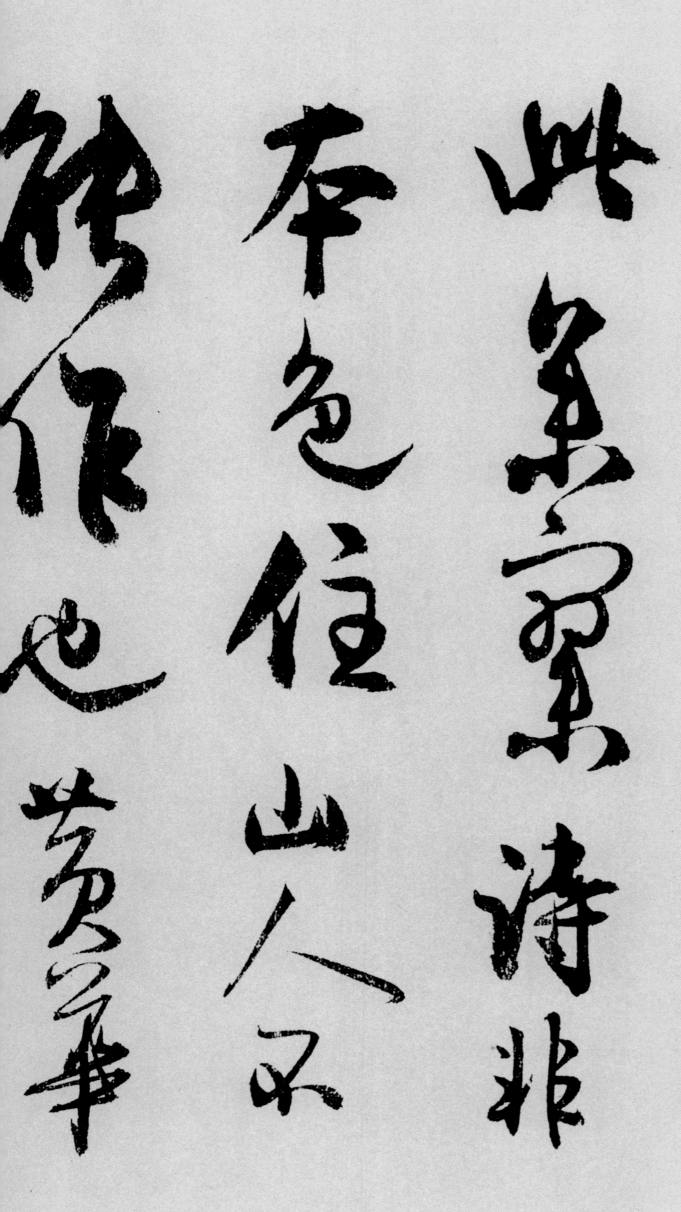

此 參 寥 詩 非

本 色 住 山 人 不

能 作 也

真逸書之後
客歌日賣驢
詩也未

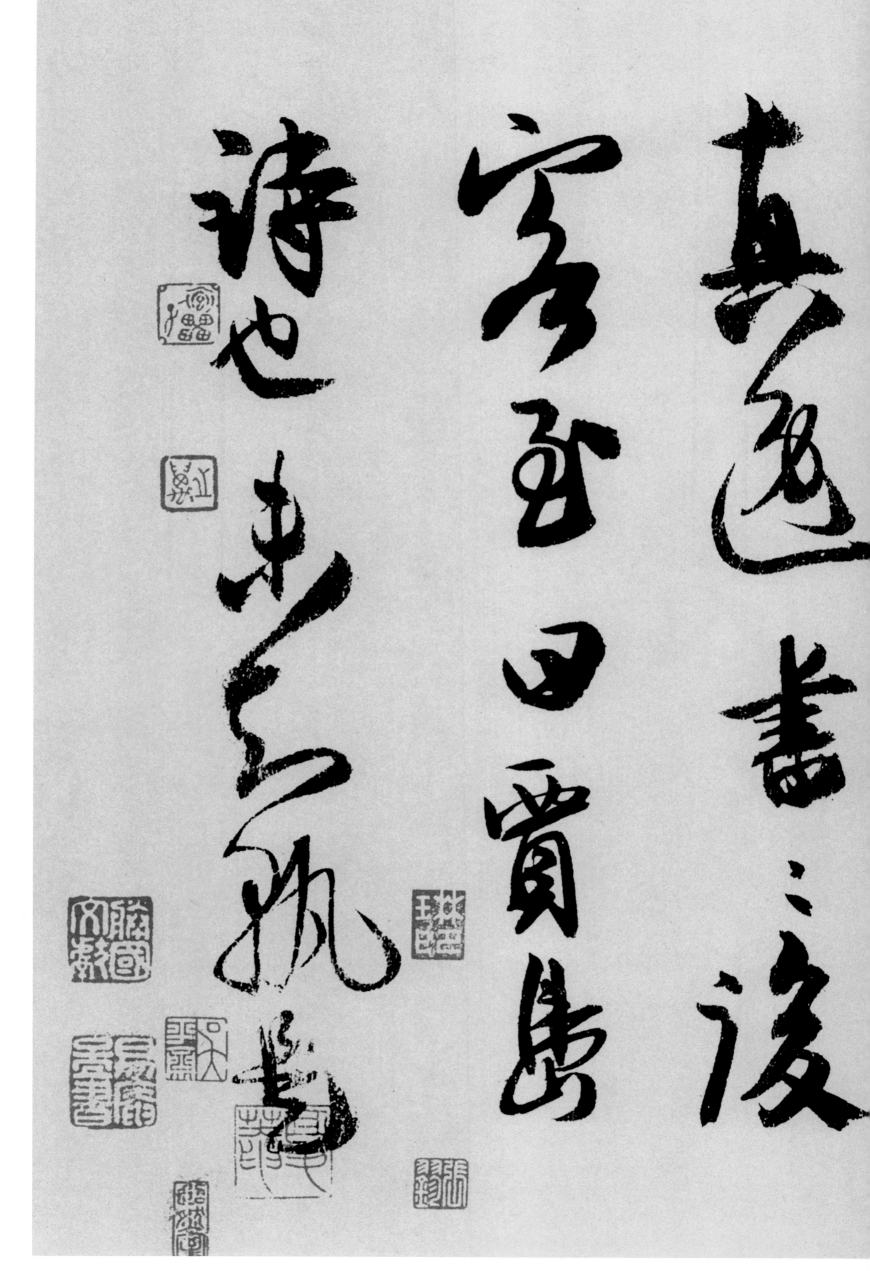

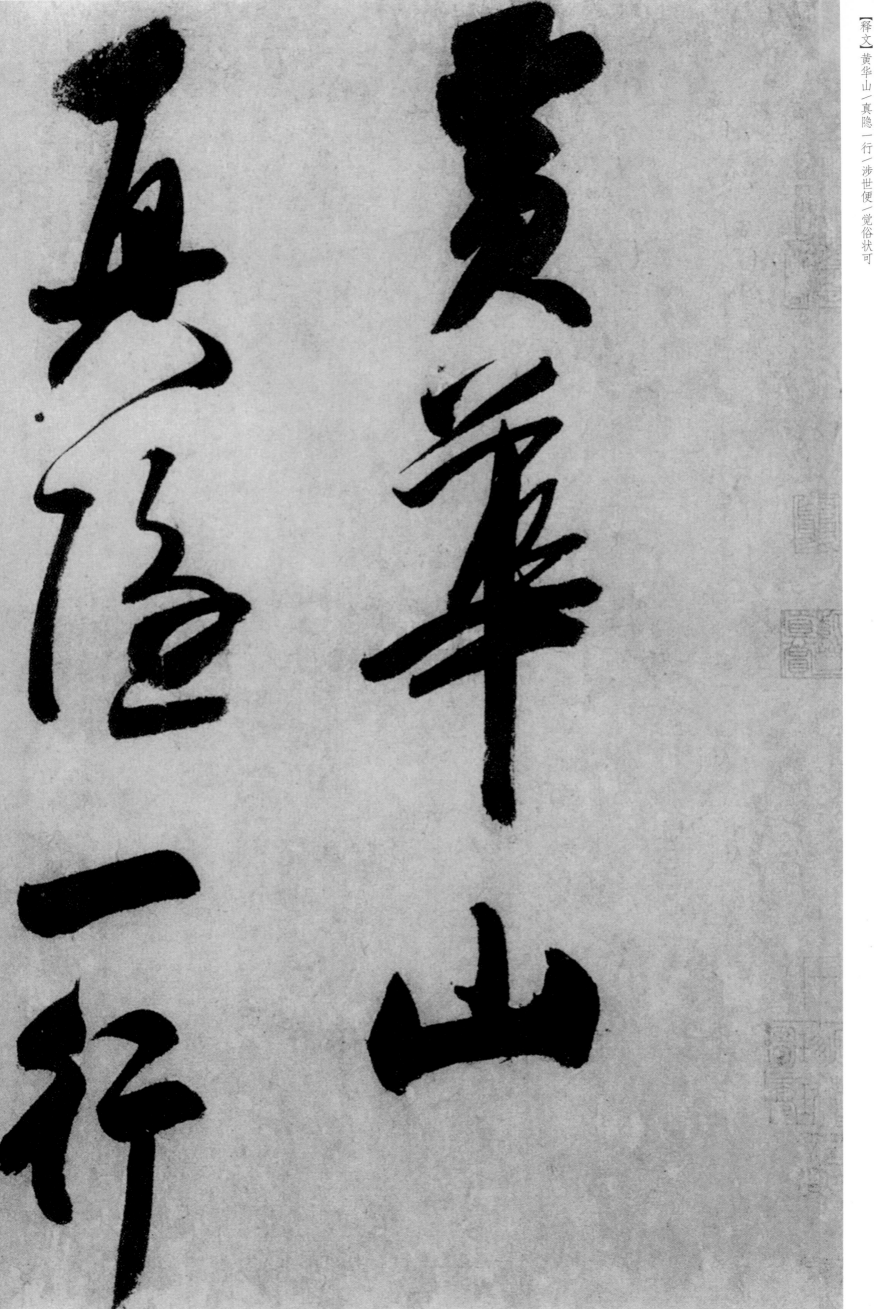

王庭筠　跋幽竹枯槎图　纵三十八点一厘米　横二百七十七点七厘米

【释文】黄华山／真隐／行／涉世便／觉俗状可

沙無便

光修快可

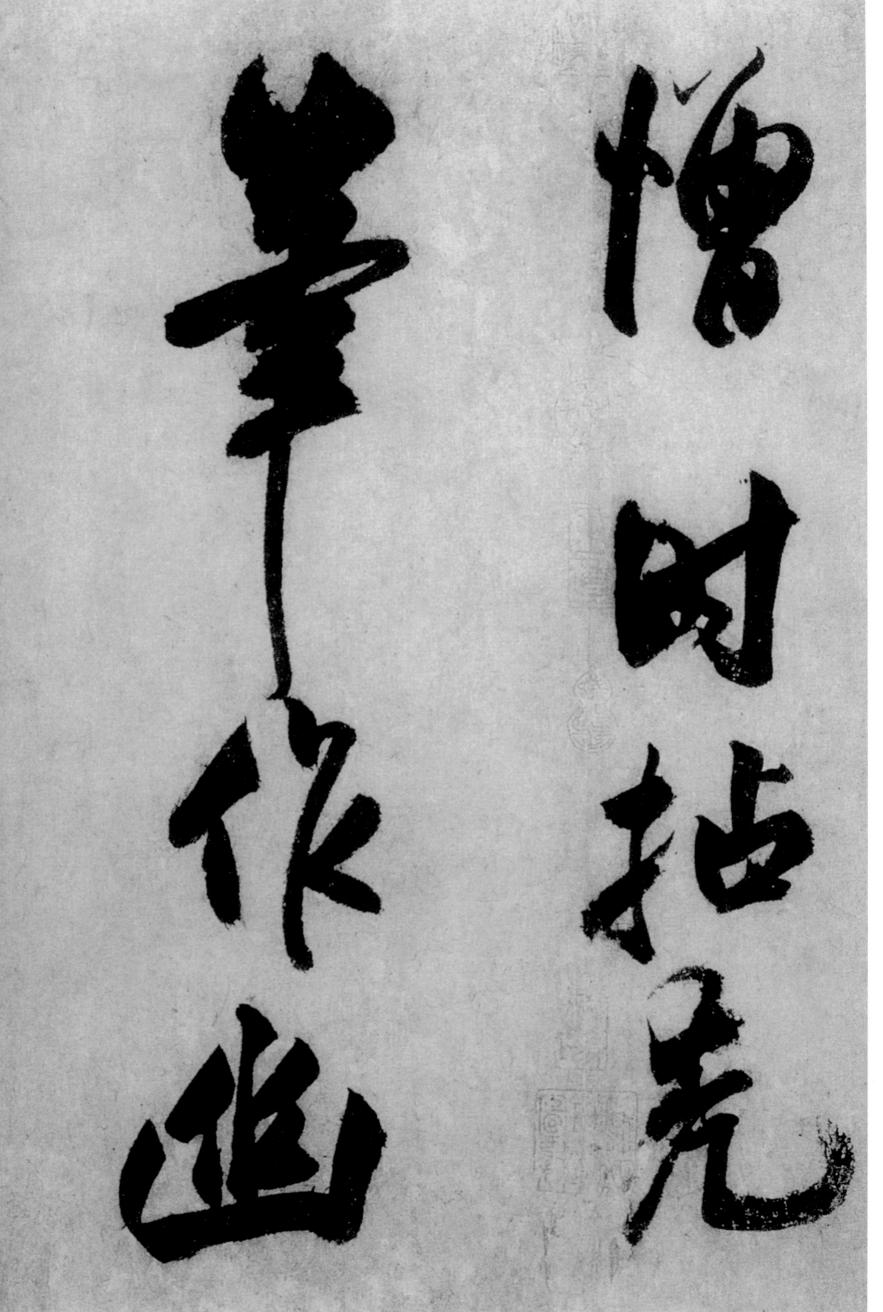

竹枝薄
自
斜
年
埋

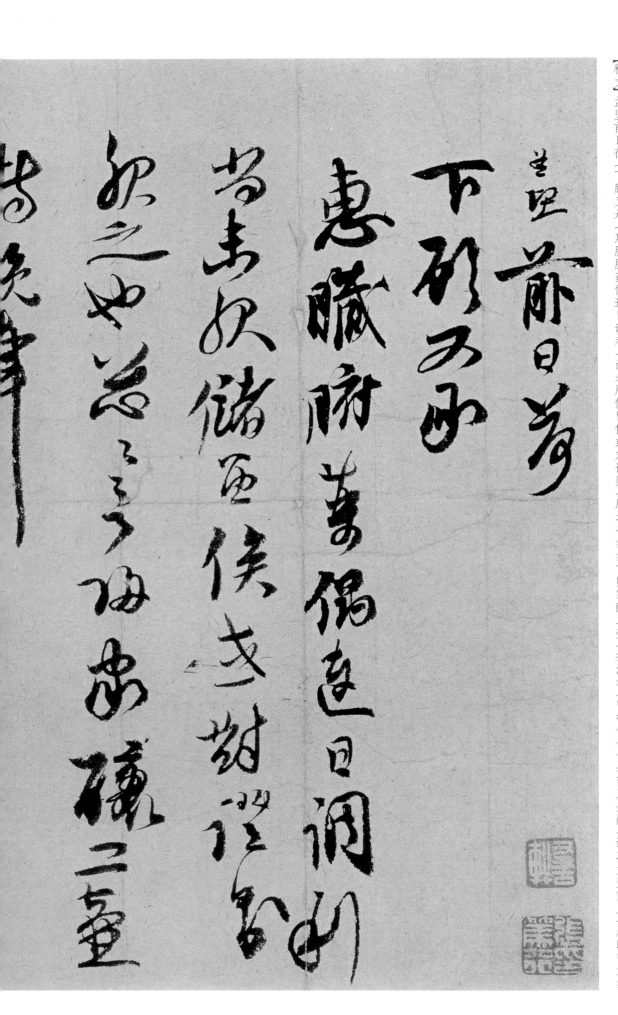

赵孟坚 致严坚中太丞 纵二十五点五厘米 横三十三厘米

【释文】孟坚前日荷／下顾又承／惠脏腑药偶连日调利／尚未服储留俟或对证则／服之也匆匆言归家酿二壶／持浼幸／留顿仍令仆者面及余嗣／谢次孟坚简上／严郎中太丞

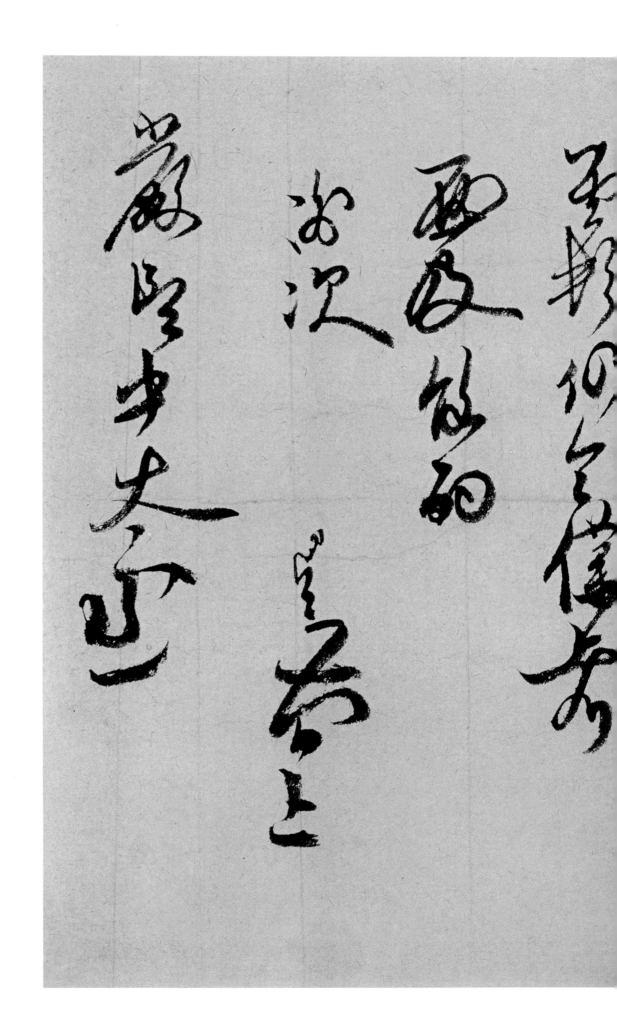

图书在版编目（CIP）数据

中国法书小品集萃.南宋 / 刘永建主编. —— 杭州：
浙江人民美术出版社, 2019.12
ISBN 978-7-5340-7232-1

Ⅰ.①中… Ⅱ.①刘… Ⅲ.①汉字—法帖—中国—南
宋 Ⅳ.①J292.21

中国版本图书馆CIP数据核字（2018）第292301号

责任编辑：霍西胜
装帧设计：杨　晶
责任校对：余雅汝
责任印制：陈柏荣
图像制作：汉风书艺馆

中国法书小品集萃　南宋

刘永建　主编

出版发行：浙江人民美术出版社
地　　址：杭州市体育场路347号（邮编：310006）
网　　址：http://mss.zjcb.com
经　　销：全国各地新华书店
制　　版：浙江新华图文制作有限公司
印　　刷：浙江海虹彩色印务有限公司
版　　次：2019年12月第1版
印　　次：2019年12月第1次印刷
开　　本：787mm×1092mm　1/8
印　　张：21
书　　号：ISBN 978-7-5340-7232-1
定　　价：100.00元

如发现印刷装订质量问题，影响阅读，请与出版社市场营销中心（0571-85105917）联系调换。